KB109389

광고가 들려주는 문화 이야기

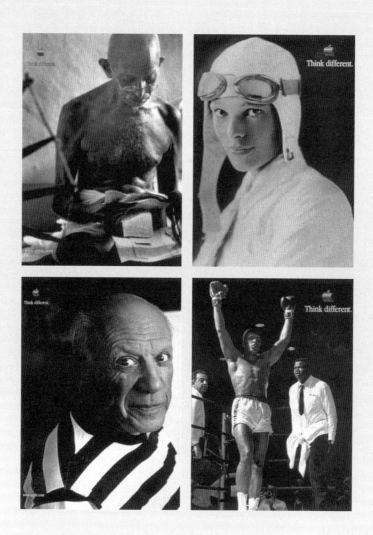

> 광고는 사회와 문화 그리고 미래까지 점쳐볼 수 있는 프리즘이 되었다. 그것은 광고가 어떤 시장 상황에서 제작되었으며 소비자에게 어떤 영향을 미치게 될지만을 고려하는 광고장이들이 느끼는 보람과는 다른 차원의 것이었다.

광고가 들려주는
문화 이야기

전세화 지음

예경

광고가 들려주는 문화 이야기

초판 발행 ∣ 2004년 4월 16일
2 쇄 발행 ∣ 2006년 9월 15일

글쓴이 ∣ 전세화
펴낸이 ∣ 한병화
펴낸곳 ∣ 도서출판 예경
출판등록 ∣ 1980년 1월 30일 (제300-1980-3호)
주소 ∣ 서울시 종로구 평창동 296-2
전화 ∣ (02) 396-3040~3
팩스 ∣ (02) 396-3044
전자우편 ∣ webmaster@yekyong.com
홈페이지 ∣ http://www.yekyong.com

편집진행 ∣ 서혜림
디자인 ∣ 남석우

ISBN 89-7084-224-9
책값은 뒤표지에 있습니다.

C · O · N · T · E · N · T · S

머리말 ■ ▦ ▥

　이 제품을 동종 제품과 차별화시킬 수 있는 크리에이티브 전략은? 광고주는 무겁고 고급스러운 톤(tone)으로 만들고 싶어하는데, 소비자 쪽에서 그런 광고를 좋아할까? 지난번 캠페인의 컨셉을 이어갈 것인가, 아니면 새롭게 시작할 것인가? 이번 광고에 이 모델은 적합한가? 이 제작비로 모델료를 충분히 댈 수 있을까? 촬영지는 어디가 좋을까? 논리로 풀 것인가, 감성으로 풀 것인가? 그런데 이 광고가 과연 소비자들에게 먹혀들어 갈까?

　온종일 회의실에 모여 앉아 사람들을 기만하고 현혹하는 광고를 만들기 위해 머리가 터지도록 말씨름을 하는 광고 회사. 나에겐 그곳이 감옥처럼 느껴졌다.

　카피라이터, 아트 디자이너 등 광고 회사의 제작 파트에서 일하는 사람들은 대개 자신을 크리에이터(creator)라 부르며 톡톡 튀는 아이디어와 소비자의 심리를 꿰뚫는 통찰력을 가지고 대중에게 어마어마한 영향력을 행사한다는 데 자부심을 느낀다. 그리고 광고주가 인정하는 광고 또 소비자들이 더 많이 기억하고 좋아하는 광고를 만들기에 여념이 없다.

　광고주의 주문에 따라 그리고 궁극적으로 광고주의 이익을 위해 끊임없이 마케팅 전략과 광고 아이디어를 쏟아내야 하는 광고 제작은 나에게 의식의 박제를 만드는 작업에 불과했다.

　대신 광고를 보며 이 광고가 어떤 사회적 맥락에서 만들어졌는지 사회에 어떤 영향을 줄지 분석하는 일이 즐거웠다.

　광고는 사회와 문화 그리고 미래까지 점쳐볼 수 있는 프리즘이 되었다.

　그리고 이 책 또한 광고인의 시각에서 쓰지 않았다. 이 책을 통해 광고가 어떤 사회

적 배경 속에서 만들어졌는지, 사회에 어떤 영향을 주었는지 독자 스스로 감지할 수 있는 안목을 길러주고 싶었다. 이러한 안목은 광고를 공부하는 학생들이나 미래의 광고 회사 입사 희망자들에게만 필요한 것이 아니다. 숙명처럼 광고를 접하며 살아야 하는 오늘날 모든 사람들은 광고를 보는 안목을 갖출 필요가 있다.

우리의 생활을 되돌아보면 광고로부터 자유로운 시간이 거의 없다는 것을 깨닫게 된다. 매일매일 사용하는 생활 용품 포장에도 광고가 있고 버스나 지하철, 길거리 곳곳에도 광고가 버젓이 도사리고 있다. 인터넷을 사용하는 동안에도, TV나 라디오를 듣는 동안에도, 잡지와 신문을 읽는 동안에도 광고는 쉴새없이 우리의 눈과 마음을 빼앗는다.

그런데 광고의 숨은 의미를 제대로 파악할 수 없다면 그것은 현대의 문맹이나 다름없지 않을까.

이 책이 부디 광고라는 텍스트로 후기 자본주의 사회의 이면을 꿰뚫어볼 수 있는 거울 역할을 했으면 한다. 광고 분석에는 기호학적 접근을 시도했다. 그러나 딱딱하게 이론에 치중하지 않고 되도록 많은 이들이 부담 없이 읽고 이해할 수 있기를 바라는 마음에서 써 내려갔다.

물질의 가치를 찬미하고 소비를 유도하는 광고는 자본주의 사회를 움직이는 엔진과 같다. 그래서 자본주의 사회에 사는 사람들에게 광고는 피할 수 없는 현실이 되고 만다. 자본주의가 발달하면 할수록 광고 산출량도 그에 비례하여 늘어나고 광고의 수법은 더욱 세련돼진다. 자본주의가 발달한 오늘날 우리는 광고의 홍수 속에 살아야 하는 운명에 놓여 있다. TV를 보거나 라디오를 들을 때, 인터넷에 접속하고, 잡지나 신문을 넘길 때도, 출퇴근길에서도, 영화관을 가서도, 혹은 길거리에서 나눠주는 각종 팸플릿과 브로슈어 등 우리는 수없이 많은 광고를 쉴새없이 만나게 된다. 광고는 치밀한 계산과 전략으로 대중의 심리를 간파하며 생활 구석구석에 침투해 감성 구조를 형성하고 영향을 미친다. 많은 이들이 공감하듯이 광고는 오늘날 대중의 감성과 행동 및 유행을 지배하는 가장 영향력 있는 대중 문화로 자리매김했다. 그러나 대중은 선택의 여지없이 수많은 광고물에 노출됨으로써 광고에 대해 무감각하고 수동적으로 반응하게 된다. 광고에 숨은 의미를 음미하기에 15초는 충분치 않다. 더구나 시중에 나와 있는 대부분의 광고 관련 서적은 광고 리뷰나 어떻게 하면 좋은 광고를 만들 것인지에 관한 전략을 다룬 것들이다. 광고를 객관적이고 비판적인 시각에서 비평한 책은 찾아보기 힘든 형편이다. 광고의 의미와 전략을 제대로 분석할 수 있는 사람이 과연 얼마나 될까. 롤랑 바르트의 지적대로 언어가 신화를 낳는 주범이라면 광고라는 언어는 자본주의 신화를 잉태시키는 주범이다. 그렇다면 자본주의 사회에 살고 있는 우리는 우리가 살고 있는 사회를 이해하기 위해 자본주의 신화를 벗겨

볼 필요가 있다. 다시 말해 광고의 숨겨진 의미를 벗겨내는 것은 이 시대의 문화를 이해하는 데 매우 중요한 작업이 될 것이다. 이 책에서는 광고를 기호학적으로 접근해 광고가 제작된 의미를 되짚어보면서 주로 후기 자본주의 사회의 정서를 읽는 데 주력했다.

광고를 보는 안목을 기르는 방법은 광고가 제작된 사회와 문화를 읽는 통찰력을 기르는 것이다. 여기서는 우리나라와 유럽 그리고 북미의 광고 작품들을 텍스트로 놓고 그 광고가 반영하는 사회문화적 배경을 유추해 보았다. 동시에 대중 문화로서의 광고가 사회적으로 어떤 트렌드를 형성했는지, 어떤 감성의 구조를 낳게 되었는지도 함께 분석했다. 이를 위해 산업의 구조, 철학, 지역 문화 코드, 영화, 미술 등을 폭넓게 검토했다. 예를 들어 패러디 광고를 통해 복제 기술이 발달한 동시대의 가벼움과 냉소, 엽기 미학을 논했다. 초현실주의 광고에서는 욕망에 따르도록 유도되는 소비 사회의 운명과 감성 우위의 트렌드를 얘기했다. 선택된 주제는 감성 우위, 서스펜스, 비주얼과 암호화, 글로컬리즘, 쾌락주의, 기성 세대에 도전하는 신세대 가치관, 자본주의에서의 인간성 상실 등 동시대 문화를 대표하는 키 워드 중심으로 이루어졌다.

작품 선정은 지난 10년간의 칸 광고제나 클리오 같은 해외 광고제 수상작들과 우리나라 광고 중에서 시대의 흐름을 읽는 데 관련이 있다고 판단되는 작품에서 선택했다. 물론 그것은 필자의 주관적인 판단과 취향이 개입되었다는 것을 인정한다. 게다가 수많은 광고 중에 필자가 알고 있는 극히 일부의 광고라는 것을 말해 두고 싶다. 그와 더불어 오늘날처럼 복잡하고 난해한 사회를 광고 몇 편으로 조명해 보겠다는 시도가 얼마나 무모한가를 인정하지 않을 수가 없다.

광고 회사를 떠난 뒤 절반 가량의 집필 작업을 마저 하느라 책의 완성까지 2년에 가까운 시간이 걸렸다. 처음 기자 생활을 해 나가면서 책을 쓴다는 것은 거의 전쟁에 가까운 일이었다.

심신의 피로로 인해 고통스러워하는 나를 마지막까지 포기하지 않게 용기를 준 어머니와 언론사 선배님들 그리고 예경 한병화 사장님께 감사드린다.

<div align="right">

2004년 3월 봄의 문턱에서
전세화

</div>

Ⅰ. 광고와 사회

> "
>
> 대부분 기업의 이윤과 물질 만능을 은유하며 사회적 역기능을 하는 광고도 아주 가끔은 순기능을 한다. 그러려면 기업이나 제품 광고만이 아닌 공익을 위한 광고가 필요한데, 사회적으로 문제에 대한 인식 그리고 나만 잘사는 것이 아닌 다 함께 잘사는 사회를 만들어보겠다는 의지가 있어야 한다
>
> "

욕망 충족의 환상

1. 광고에서 만나는 초현실주의(Surrealism)
— 행복 실현의 최면 광고

'당신은 얼마나 행복한가?'라는 질문을 받으면 뭐라고 대답할까. 이런 질문에 정확히 답한다는 것은 생각보다 쉽지 않은 일이다.

그러나 최근 영국의 심리학자 캐럴 로스웰과 인생상담사 피트 코언은 이례적으로 행복의 공식을 제시해 화제가 됐다. 이들이 만든 행복의 공식은 $P+(5 \times E)+(3 \times H)$다. P는 인생관, 적응력 등 개인적 특성(Personality), E는 건강, 돈, 인간 관계 등 생존의 조건, H는 자존심, 기대, 유머 감각과 같은 생존의 조건보다 한 단계 높은 수준의 조건이다. 또 한 여성 잡지에서 실시한 여론 조사에 의하면 일반적으로 행복 지수는 소득과 학력, 문화 활동량에 비례하고, 기혼자가 미혼자보다, 날씬한 사람이 뚱뚱한 사람보다, 직업을 가진 사람이 직업이 없는 사람보다 그리고 건강한 사람이 그렇지 않은 사람보다 높은 것으로 나타났다.

그리고 보면 돈, 외모, 학벌 같은 소위 객관적인 조건이 '행복'이라는 주관적인 감정에 중요한 영향을 끼친다는 사실을 부인할 수

없는지도 모른다. 우리는 조금이라도 더 행복해지기 위해서 열심히 공부를 하고, 악착같이 돈을 벌고, 예뻐지는 성형 수술도 하고, 짝을 찾아 결혼을 하고, 사회에서 출세하기 위해 밤낮을 가리지 않고 일에 매달리기도 한다. 하지만 이러한 현실적인 노력에도 불구하고 누구도 세상에서 완전한 행복을 실현할 수는 없다. 이 세상은 본질적으로 고달프고 불완전하고 모순투성이기 때문이다. 그래서 인간은 꿈을 꾸지 않고는 살 수 없는 존재다. 우리는 종교를 통해 영원한 구원을 갈구하고, 신화를 만들고 예술을 통해서 자유와 심미안을 추구하고, 잘 때는 꿈을 꾸며 현실에서 이루지 못한 욕망을 대신한다.

현실을 이처럼 불완전한 허상으로 보고, 주관적인 상상과 억압된 꿈과 같은 초현실의 세계를 시각적으로 표현한 미술 사조가 초현실주의(surrealism)다. 초현실주의는 20세기 초 프랑스 시인 기욤 아뽈리네르(Guillaume Apollinaire)가 자신이 결성한 시인 단체에 이름 붙인 용어인데, 과학이 주도해 온 이성 중심의 기존 문명을 비판하고, 성욕이나 상상, 꿈과 같이 억압된 잠재 의식의 해방을 통해 현실을 변화시키려는 의도를 가지고 일어난 전위적인 예술 운동이었다. 이것이 발생한

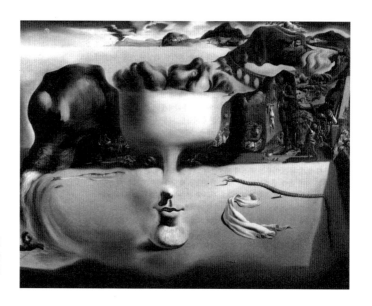

1-1. 살바도르 달리
〈해변가에 나타난
얼굴과 과일 그릇의
환영〉

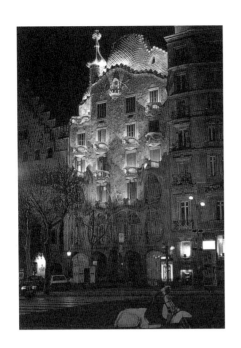

1-2. 가우디의 건축
물 〈카사 바틀로〉

사회적 배경은 1차 세계 대전이었다. 전쟁은 지각있는 예술인들에게 과학의 발전이 이룩한 서구 문명에 대한 부조리를 깨닫게 했고, 과학 문명의 사상적 근간이 된 이성주의(Rationalism)에 대한 회의를 낳았다. 따라서 이성에 의한 통제 없이, 그리고 그 어떠한 미적, 도덕적 선입관도 초월하여 드러나지 않는 무의식의 흐름을 표현하고자 했다. 초현실주의 회화에서는 오브제(object)를 보이는 그대로 묘사하는 것이 아니라, 개인의 심리적인 해석으로 재창조를 시도하는데, 이러한 경향은 사상과 문화, 미학 그리고 사회 전반에 커다란 변화를 불러

일으키게 된다. 우리가 보통 어렸을 때 그렸던 그림들은 초현실주의에 바탕을 둔 것들이 많다. 일반인들에게 널리 알려진 초현실주의 화가로는 스페인 출신 살바도르 달리(Salvador Dali, 1904~1989), 후안 미로, 르네 마그리트 등을 꼽을 수 있다. 그림 1-1

물론 초현실주의는 몇몇 현대 미술관 같이 한정된 장소에서나 만날 수 있는 전위 예술이 아니라, 오늘날까지 다양한 형태로 우리 삶의 곳곳에서 경험할 수 있는 포괄적인 예술 사조다. 장 콕토, 루이 부뉴엘 등의 감독들에 의해서 초현실주의 영화가 꽃피었고, 최근에는 〈존 말코비치 되기(Being John Malkovich)〉라는 작품에서 다시 한 번 초현실주의 기법의 진가가 발휘되었다. 뿐만 아니라 가우디의 건축에서도, 말라르메, 보들레르의 문학을 통해서도 세상에 그 모습을 드러내었다. 그림 1-2

이렇게 다양한 장르 중에서도 오늘날 대중이 초현실주의를 가장 많이 접하는 분야는 광고라고 할 수 있다. 실제 우리가 크리에이티브하다고 부르는 광고 작품들의 대부분은 초현실적인 기법에 바탕

을 둔 것들이다. 크리에이티브란 자유분방한 상상력이 날개를 펼수 있게 도와주는 도구적 역할을 하는 것이기 때문이다. 상상을 통해 억제된 본능을 해방시킬 때, 마치 마약과도 같은 기능을 갖고 있어서 우리는 답답한 현실 세계를 잠시 벗어나 몽롱한 환각(?) 상태에서 쾌감을 맛볼 수 있다. 유혹의 전략을 이용해서 상품을 파는 수단이 광고다. 따라서 소비자의 잠재된 욕구 불만을 해소할 수 있는 상상력이 풍부한 광고물들을 만들기 위해 항상 크리에이티브를 고심하는 것이다. 감성 마케팅은 결국 사람들이 행복을 느낄 수 있는 요소를 찾아 상품화하는 것이다. 소비 사회에서 행복은 상품화의 가장 큰 대상이다.

갈증 해소를 강하게 연상시킬 수 있는 비주얼을 생각해보자. 그림만 보아도 갈증이 풀릴 것 같은 창의적인 작품으로 코카콜라 인쇄물을 소개하고자 한다. 타는 갈증을 느낄 때, 콜라를 들이키면 짜릿한 시원함을 느낀다. 그러나 이런 '시원함'이라는 컨셉을 그저 카피로 설명하는 방법보다는 부채, 선풍기, 샤워기 등 시원함을 연상시켜 주는 오브제로 비유해 표현함으로써 보는 이의 즐거움을 한층 높여주는 효과를 내고 있다. **그림 1-3**

1-3. 코카콜라 〈부채〉, 〈선풍기〉, 〈샤워기〉

또 수박이 쌓여 있는 곳에서 콜라병이 보인다. 여름에 수박을

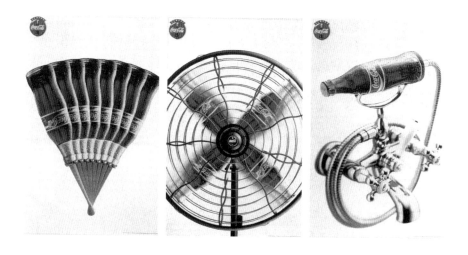

1-4. 코카콜라 〈수박〉

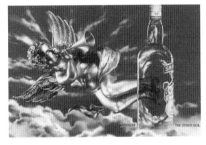

1-5. 스미노프 〈천사〉

먹으면 속이 시원해지는 것을 연상할 수 있다. 그림 1-4

'그림 1-5'와 '그림 1-6'은 보드카 스미노프(Smirnoff)편이다. 허식으로 가려진 세상의 진실이 술병이라는 매개체를 통해 비주얼로 드러나는 내용을 담고 있는 시리즈다. 그림 1-5, 6

스미노프 병을 통해 보니 아기 천사의 발에 구두가 신겨 있다. 천사도 알고 보면 장난꾸러기 사내아이의 본능을 갖고 있을 것 같다.

수술실에 있는 의사. 스미노프로 무의식을 투시했더니 인육을 먹으려는 의사의 야만적인 본능이 보인다.

프로이드는 인간이 문명 사회에서 사회 제도에 의해 본능(무의식)을 억제하고 의식적으로 행동해야 하기 때문에 욕구 불만(discontent)이 생긴다고 했다. 그런 현대인에게 술은 문명 세계에

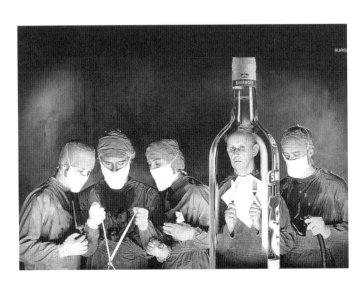

1-6. 스미노프 〈수술실〉

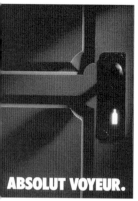

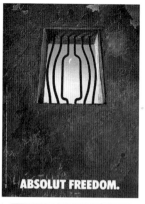

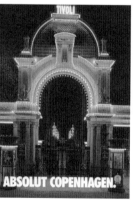

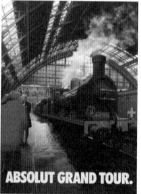

서 억압된 인간의 무의식을 해방시켜 주는 대표적인 묘약이다. 그래서 초현실적인 접근이 가장 적확하고 또 빈번한 광고가 바로 주류 광고다.

스미노프와 경쟁 브랜드인 스웨덴산(産) 앱솔루트(Absolut) 보드카는 제품 속성을 가지고 초현실적 광고 캠페인을 해오고 있다. 앱솔루트의 제품 속성은 투명한 병, 순수한 물로 만들어진 보드카란 점과 해방감과 유혹, 즐거움 등 술 본연의 특성을 들 수 있다.

앱솔루트 〈관찰자〉(Absolut Voyeur) 침실 문에 있는 열쇠구멍 틈을 앱솔루트 병 모양으로 해놓고 호기심을 자극하고 있다.

은밀한 공간을 몰래 보고 싶어하는 성적 호기심. 앱솔루트 보드카는 그

러한 성적 호기심을 충족시켜 주는 도구가 아닐까. **그림 1-7**

앱솔루트 〈프리덤〉(Absolut Freedom)

감옥의 창살이 앱솔루트 보드카병 모양으로 굽어져 있다.

감옥 안에서 갈망하는 자유. 앱솔루트 보드카는 자유를 실현시켜 주는 매개다. **그림 1-8**

앱솔루트 〈코펜하겐〉(Absolut Copenhagen)

덴마크의 수도 코펜하겐에는 세계적인 테마 파크 '티볼리'가 있다. 꿈과 환상, 즐거움이 있는 곳, 앱솔루트는 그런 세계로 안내한다. **그림 1-9**

앱솔루트 〈그랜드 투어〉(Absolut Grand Tour)

파리 외곽에 있는 생라자르역을 빠져 나가는 기차가 앱솔루트 병 모양으로 보인다.

생라자르역은 파리를 노르망디, 루앙 등 교외와 연결시킨다. 갑갑한 도시를 벗어나고 싶은 욕망, 교외로 가서 자연과 여흥을 즐기는 모습이 이 광고를 보면 연상된다. 그림 1-10

또한 인간의 가장 기본적인 본능인 성(性)이라는 소재도 초현실적 광고에 자주 등장하는 단골 메뉴다. 그림 1-11, 12

1-12. 칼스버그

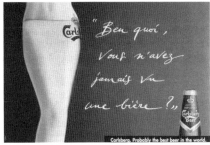

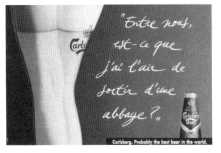

아이스크림의 맛이 기막히게 환상적이다. 이것을 초현실적으로 표현한다면? 프랑스에서 1999년에 나온 아주 유머러스한 CF가 기억난다. 이야기는 나이가 지긋한 할아버지와 세련된 스타일의 20대 여자가 나란히 앉아 하겐다즈를 먹는 모습에서 전개된다.

할아버지는 행복한 표정을 지으며 옆에 앉은 여자에게 말을 건넨다. 자기 애인의 나이는 25세인데 아주 예쁘게 생겼다고 자랑하며, 지갑 속에 든 그녀의 사진도 보여준다. 게다가 여자 친구는 마음씨가 너무 착해서 자기를 목욕까지 시켜준다며, 목욕탕에 있는 자신과 여자 친구를 머릿속에 그리고는 더 없이 행복해한다. 이 말을 듣던 옆의

아가씨는 "참 좋으시겠네요."라며 부러운 눈빛을 보내고, 이어 "할아
버지 어디 사세요?" 하고 묻는다. 그러자 할아버지는 "글쎄, 나도 내
가 어디 사는지 몰라."라고 대답한다.

1-13. 과일 샴푸

치매에 걸린 할아버지도 아이스크림을 먹는 동안은 가장 행복한
상상을 한다는 내용인데, 할아버지가 꿈꾸는 내용이 그야말로 초현
실적이다.

왜 샴푸 하나를 고르는 데 이다지도 신경이 쓰이는 걸까? 향기롭고
아름다운 머릿결을 원하는 마음은 누구나 같지만 머리는 쉽게 푸석푸석
해지고 더러워진다. 그래서 조금이라도 더 질 좋은 샴푸를 고르고 싶어
진다. 그런데 과일 샴푸를 쓰고 나니, 머리가 과일처럼 상큼하게 변한다
는 은유적인 비주얼을 보고서 은근히 기쁘지 않은 여성이 어디 있을까?
이 그림이 넌센스라는 건 다 알면서도 한번 써보고 싶어지는 호기심은

1-14. 쿠카이

생길 수 있을 것 같다. **그림 1-13**

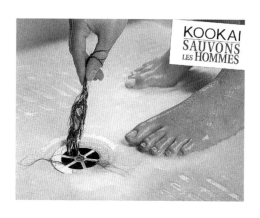

여성 의류 브랜드인 쿠카이
(Kookai)는 남자를 여자의 노예로
묘사한다.

여자의 갈비뼈로 만들어진 남성
을 표현하는가 하면, 여기서는 하
수구에 떠내려가는 벌레만 한 크
기의 남자를 여자가 간신히 구해
주는 장면을 보여주며 여성 우위
를 강조한다. **그림 1-14**

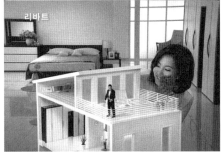

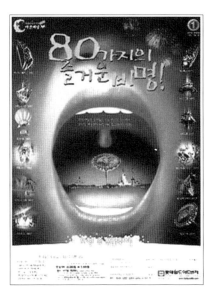

남성우월주의 사회에서 억압받는 다수의 여성들에게 이런 센세이셔널한 아이러니의 비주얼은 강한 쾌감을 준다.

여자는 아름다운 가구를 소유하고 싶은 소망이 있다. 리바트(Livart) 가구는 아기자기한 여자의 소망을 초현실적으로 보여주고 있다. 그림 1-15~17

1-15~17. 리바트

1-18. 롯데월드 〈즐거운 비명〉

신나고 즐거우면 소리치고 싶다. 테마 파크 롯데월드는 〈80가지 즐거운 비명〉이라는 광고에서 신나는 놀이의 즐거움을 소리치는 목구멍으로 표현했다. 소리와 시각을 접목한 초현실적 광고다. 그림 1-18

초현실적 광고의 효과는 일차적으로는 신비한 표현으로 대중의 이목을 끄는 데 있고 이차적으로는 관객이 창조적인 수용자가 되어 광고의 은유적인 메시지를 읽게 하는 데 있다. 그 결과 광고에 대해 무의식적으로 연상하고 반응하게 된다. 현실은 본질적으로 불만족스럽지만 광고를 통해 나타난 제품은 잠재 의식 속에 있는 꿈을 만족시켜 준다. 따라

서 초현실적 광고는 궁극적으로 내재된 욕망에 따르는 삶을 유도하는
데 그 목적이 있다. 이성이 아니라 본능을 자극하는 감각적인 초현실적
광고는 쾌락을 추구하는 소비 사회의 트렌드에 적절한 접근 방식이 아
닌가 한다. 소비 사회는 개인의 행복을 최우선의 과제로 삼는다.

또한 내면에 감춰진 심리를 파헤친 비주얼은 '나'의 주관적인 생
각과 느낌을 중요시하고, '나'를 탐구하는 성향이 강한 개인주의 소
비자들의 호감을 쉽게 살 수 있을 것이다. 그러는 사이 수용자는 아
무리 광고의 상업성을 거부하려 해도 무의식 중에 욕망을 충족하라
고 설득하는 초현실주의의 함정에 빠져들게 된다.

개인의 행복 실현이 가장 중요한 과제가 된 지금 광고 속의 초현
실주의는 이렇듯 '욕망의 충족'이라는 신화를 낳는다. 광고가 존재하
는 한 소비자는 현실에서 행복을 실현할 수 있다는 환상을 버릴 수
없는 것이다.

2. 자본주의와 인간성 상실의 함수관계
— 자본주의 풍자?

이윤을 지상 최대의 목표로 삼는 자본주의 사회가 인간을 물질 만능
주의로 타락시켰다는 의견에 대해 오늘날 반박할 사람은 그리 많지 않을
것 같다. 칼 마르크스는 이미 19세기에 계급간의 불평등과 정경 유착과
같은 부조리 등 자본주의의 구조적 폐단을 간파했다. 2002년 영국의 한
경제학자는 『파이낸셜타임즈』에 기고한 글에서 자본주의는 자체가 안고
있는 모순으로 인해 결국 붕괴될 수밖에 없다는 마르크스의 예언은 빗나
갔지만 자본주의의 부도덕을 역설한 그의 이론은 여전히 유효하다고 지
적했다. 그리고 그 대표적인 예로 미국 엔론사의 회계 부정과 부시 정부

1-19. 오클랜드
〈화재〉

와의 정경 유착 그리고 CEO 계층이 스톡옵션 등으로 부당하게 막대한 이익을 챙겼다는 점을 들었다. 또 상위 1%가 미국 전체 부(富)의 38% 이상을 차지하는 등 사회 불평등 현상이 계속 심화되어 왔다는 점도 꼬집었다.

이런 가운데 유럽 쪽의 광고에서는 자본주의의 부도덕성을 여과 없이 보여주는 작품들이 좋은 반응을 얻고 있어 눈길을 끈다. 광고가 자본주의를 유지시켜 나가는 촉매제며 그러기 위해서 물질이 가져다 주는 행복을 보여주는 등 자본주의 이데올로기를 미화시키는 기능을 한다는 점을 고려해 볼 때 상당히 이례적이다.

인터넷 경매사이트 오클랜드(aucland.com)는 사람의 생명마저도 경매에 부친다는 섬뜩한 메시지를 담고 있다.

건물에 화재가 났다. 그곳에 살고 있는 주민들은 창밖에 대고 서로 살려 달라며 애타게 구원을 요청한다. 그러나 이들을 구하러 달려온 소방관은 주민들의 목숨을 경매에 부친다. 주민들 중 돈을 가장 높게 부른 할머니에게 비상 그물망이 주어진다. 할머니가 그물망을 향해 뛰어내려오는 순간, 다른 주민이 할머니보다 10프랑 더 높은 가격을 부름으로써 그물망은 할머니가 아닌 다른 여자에게 낙찰된다. 이때 나오는 카피는 "모든 것은 매물로 나와 있습니다. 문제는 가격입니다."이다.

여기서 광고는 끝나지만 할머니가 매트를 믿고 뛰어내렸다가 결국 맨땅에 헤딩하는 장면을 상상하지 않을 수가 없다. 어처구니없는 상황 설정으로 물질 만능이 빚어낸 인간성 상실을 비꼬고 있다. 그림 1-19

욕망을 억누르면 욕구 불만이 생긴다. 백화점이나 가게에서 사고 싶은 장난감을 엄마가 사주지 않아 바닥에 주저앉아 울며 떼쓰는 아이들의 행동은 욕구 불만을 표출하는 좋은 예다. 그런데 소비 욕구를 계속 자극하는 소비 사회에서 사고 싶은 물건을

갖지 못해 생기는 욕구 불만은 어른에게도 심각한 문제다. 브랜트 (Brandt) 제품을 갖고 싶은 욕망을 억제하지 못한 나머지 이해할 수 없는 과격한 행동을 하는 어른을 그린 광고가 있다.

한 남자가 물을 꺼내기 위해 냉장고 문을 연다. 뭔가를 잠시 생각하더니 갑자기 발로 냉장고 문을 부숴버려 안에 있던 음식들이 쏟아지는 등 부엌이 순식간에 난장판이 된다. 놀라서 달려온 부인은 도대체 어떻게 된 일이냐고 묻지만 남자는 자신도 그 영문을 모른다고 시치미를 뗀다. 의아해하는 부인의 표정 뒤엔 "브랜트 제품을 원하고 있습니다(He wants a Brandt)"라는 카피가 나와 이성을 잃은 그의 행동에 대한 해답을 제시한다.

또다른 시리즈에서는 세탁기를 돌리던 주부가 갑자기 옆에 있던 아들의 스케이트보드로 세탁기 창을 부순다. 빨래하던 물이 쏟아 넘치고 주부는 바닥에 눕는다. 달려온 남편과 어린 아들. 남편은 어떻게 된 일이냐고 묻고 부인은 아들이 놓은 스케이트보드 때문에 미끄러져 사고가 났다고 거짓말한다. 이 말을 들은 남편은 크게 화내며 아들에게 "너 때문에 엄마 죽게 생겼다. 어서 네 방으로 올라가. 빨리!"라고 고함을 지른다. 아들은 어이가 없어 아무 말도 못 하고

1-20. 브랜트 〈냉장고〉

사라진다. 역시 이때 "브랜트 제품을 원하고 있습니다(She wants a

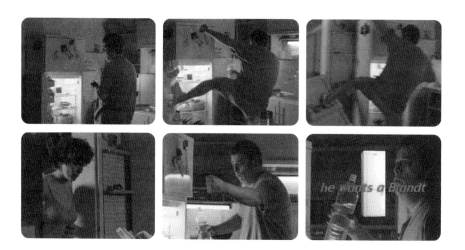

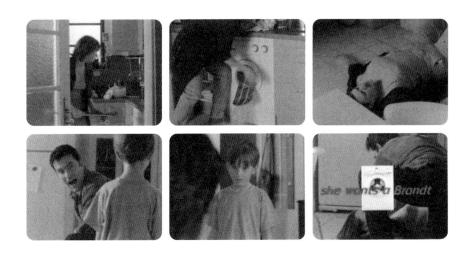

1-21. 브랜트 〈세
탁기〉

Brandt)"라는 문구가 나온다. 그림 1-20, 21

비단 브랜트 제품만이 아니라 사고 싶은 물건을 못 샀을 때 폭력적으로 변하고 갖은 수단과 방법을 가리지 않으려는 비이성적인 행동들이 야기되는 것은 오늘날 사회악으로까지 번지고 있다. 명품의 유혹에 못 이겨 감당하지 못할 카드 빚을 지고 범행을 저지르는 이들도 있는가 하면 원조 교제를 하는 십대들도 적지 않다. 소비의 천국 자본주의가 낳은 어두운 면이다.

오클랜드와 브랜트 광고를 만든 프랑스 광고인 프레드(Fred)와 파리드(Farid)는 영국 광고 전문지 『샷(Shot)』과의 인터뷰에서 "광고는 자본주의의 메타포이기 때문에 자본주의 이면에 있는 본질을 보여주어야 한다."고 말했다. 인간의 내면 세계에 잠재해 있는 악(Evil Inside)을 유머로 소구한 위의 두 작품 모두 2000년과 2001년도 칸 광고제에서 은상과 금상을 각각 수상하는 영광을 안았다. 이는 대부분의 광고가 자본주의를 미화하는 데 반해 자본주의 사회의 본질을 건드린 광고가 심사 위원들의 공감을 얻은 것이 아닌가 한다.

온라인 컴퓨터 전문 쇼핑몰 www.outpost.com 역시 이기적이고 악랄한 자본주의의 이면을 적나라하게 보여주는 광고로 빼놓을 수 없는 작품이다.

1-22. out-post.
com〈대포〉

1-23. out-post.
com〈문신〉

아웃포스트(outpost)라는 상호에 대포를 발사해 불이 들어오게 하는 장치를 한다. 그런데 대포에 탄환 대신 산 쥐를 넣고 날린다. 쥐들은 계속해서 벽에 부딪히며 죽어간다.

유치원을 방문한 아웃포스트 닷컴의 직원들이 아이들의 이마에 outpost라는 글자로 문신을 새겨 넣는다. 유치원은 금세 아이들의 울음바다와 함께 아수라장이 된다. 내레이터는 우리가 한 행동이 좀 심하긴 하지만 사람들에게 회사명 outpost를 각인시키기 위해 어쩔 수 없었다고 천연덕스럽게 변명한다. 그리고는 만약 거기에 대한 불만이 있으면 outpost.com 사이트로 들어와 담당자에게 직접 말하라는 말도 잊지 않는다.

못된 짓은 여기서 끝나지 않는다. 회사 이름을 홍보해 주기 위해 퍼레이드를 하고 있는 한 고등학교 밴드부에 배고픈 늑대들을 풀어놓는다.

회사 이름을 홍보하고 사이트로 많은 사람을 유도해 매출을 올릴 수만 있다면 수단과 방법을 가리지 않겠다는 결연한 의지를 보인 엽기적인 광고다. 이 광고도 2000년 칸 광고제에서 금상을 수상했다. 그림 1-22~24

자본주의 체제하에서 윤리를 회복할 희망은 없을까? 장 보드리야르는 후기 자본주의 사회에서는 자본주의에 대한 비판 능력마저 상실된다고 역설했다. 소비 문화는 이전 사회보다 훨씬 더 많이 일상

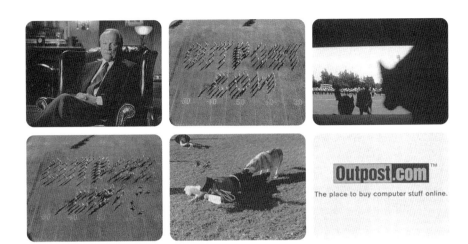

1-24. out-post.
com 〈퍼레이드〉

의 모든 면에 침투되어 있고 광고는 자본주의의 본질을 숨기고 미화
시킴으로써 소비자들의 비판 능력을 마비시킨다는 것이다. 그러나
일부 광고에서 자본주의의 본질을 신랄하게 풍자함으로써 무감각한
대중에게 자본주의의 해악을 일깨우고 있다. 이런 현상은 자본주의
에 대한 각성으로도 해석될 수 있고 더 이상 숨길 게 없다는 공공연
한 인정으로도 풀이될 수 있다. 한 가지 분명한 것은 광고를 만드는
사람들이 기업의 이윤이나 브랜드 가치를 높이는 일에만 신경 쓰는
것이 아니라 광고가 미칠 사회적 영향력을 의식한다는 것이다.

3. 광고에도 한 가닥 희망이

자끄 아딸리(Jacques Attali, 1943~)는 《21세기 사전》에서 21세기
사회를 지탱하는 데 가장 필요한 덕목은 '박애'라고 했다. 첨단 기술
이 발달하고 자본주의의 성장이 계속되며 다른 문화적 배경을 가진

민족들이 함께 살아야 하는 21세기에서 박애는 사회 질서의 근본 원리가 된다는 것이다. 박애란 자신이 원하지 않는 것은 타인에게도 강요하지 않으며, 다른 사람을 형제처럼 생각하는 이념이다. 그런데 이 말을 바꿔 생각해 보면 21세기는 서로 사랑하고 이해하는 걸 이념으로 내세우지 않으면 사회 질서가 어지러워질 만큼 이기적이고 야박한 인심이 팽배한 시대라는 반증이 아닐까. 자본주의는 우리 삶의 모든 면에 침투해 우리는 더 이상 그것을 비판할 능력조차 상실했다. 도대체 이 시대에도 희망은 있을까? 대부분 기업의 이윤과 물질 만능을 은유하며 사회적 역기능을 하는 광고도 아주 가끔은 순기능을 한다. 그러려면 기업이나 제품 광고만이 아닌 공익을 위한 광고가 필요한데, 사회적으로 문제에 대한 인식 그리고 나만 잘사는 것이 아닌 다 함께 잘사는 사회를 만들어보겠다는 의지가 있어야 한다.

　중학교 때 학교에서 집단 따돌림을 당한 한 일본 남자가 등교 기피증에서 출발, 삼십대가 된 지금까지도 극심한 대인 공포증으로 사회와는 완전히 담을 쌓고 방안에서만 생활하는 칩거족으로 전락했다는 내용을 어느 신문에서 읽은 기억이 난다. 일본에서는 이렇게 집단 따돌림, 일명 왕따로 인한 사회 적응 불능 인구가 최근 급격히 늘고 있다고 한다. 왕따는 비단 일본뿐 아니라 우리 사회에서도 심각한 사회 문제로 대두됐다. 한 사람을 향한 집단적 괴롭힘은 대개 처음에는 재미삼아 시작하는 게 거의 대부분이며 가해자들은 죄의식을 느끼지 못하는 게 특징이라고 정신과 의사들은 지적한다. 또 성격에 약점이 있다거나 어느 집단에서 약자인 사람이 따돌림의 대상이 된다는 점에서 특별한 이유 없이 강자가 약자를 괴롭히는 전형적인 횡포라고 할 수 있다. 그런데 왕따는 일본이나 우리나라에만 있는 골칫거리는 아닌가 보다. 드류 베리모어가 주연한 영화 〈25살의 키스(원제 : Never Been Kissed)〉는 고등 학교 시절 경험한 왕따 상처의 극복을 다룬 이야기다.

　영화에서 드류 베리모어(조시 역)는 학창 시절 우등생이지만 못생기고 뚱뚱하며 엉뚱한 행동으로 친구들에게 놀림받는 미운 오리 새

끼었다. 스물다섯 살이 된 조시는 인정받는 신문사 편집 기자이지만 과거 왕따를 당했다는 기억에서 쉽게 벗어나지 못한다. 친구들로부터 놀림받던 기억 때문에 스스로가 매력이 없다고 생각하는 탓에 스물다섯 살이 될 때까지 남자 친구 하나 없는 것이다. 그러던 어느 날 그는 편집 기자이면서도 고등 학생들의 문화를 취재하는 프로젝트를 맡게 된다. 취재를 위해 고등 학생으로 위장 입학한 조시는 점점 더 선명해지는 왕따 기억 때문에 괴로워한다. 옆에서 괴로워하는 누나를 도울 결심으로 그 학교에 위장 잠입한 그의 남동생은 누나에 대해 좋은 소문을 퍼뜨리고 베리모어는 하루 아침에 퀸카가 된다. 또 조시는 그 학교의 선생님과 사랑에 빠져 스물다섯 살에 처음 키스를 나누게 된다. 미운 오리 새끼에서 백조가 되는 과정이 순탄하지는 않지만 조시는 결국 왕따의 설움을 털어버렸을 것이다.

주변에 있는 약자를 상대로 죄책감도 없이 괴롭히는 사람들은 명심해야 할 점이 있다. 오늘의 약자가 내일에도 약자라는 법은 없다는 '새옹지마(塞翁之馬)'의 세상 이치 말이다. 어차피 왕따 가해자들이 도덕적 해이에서 그러한 행동을 저지르는 것이라면 그들의 양심을 건드려야 '소 귀에 경 읽기' 밖에는 안 될 것이다. 오스트레일리아 왕따 방지 공익 광고 캠페인에서는 오늘의 왕따가 내일의 리더가 될지 모른다는 메시지를 던짐으로써 통쾌한 반전과 함께 사회적 경각심을 일깨우고 있다.

1. 학교에서 친구들이 몽둥이를 들고 집까지 쫓아왔다. 지난주에 그녀는 개인 제트기를 샀다. (She was chased home from school with magnets. Last week she bought a private jet.)

2. 그는 매일같이 폭력에 시달려야 했다. 오늘 그는 스위스 은행에 계좌를 열었다. (He was given wedges every day at school. Today he has a Swiss Bank Account.)

참고 : give wedges는 주로 미국 학교에서 쓰는 말로, 학생들이 왕따 시키는 학생의 바지 속 팬티를 귀까지 잡아당기며 괴롭히는 것을 뜻한다.

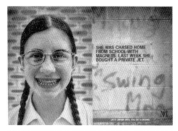

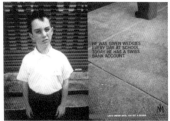

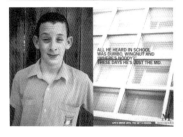

1-25. 오스트레일리아 공익 광고

3. 그가 학교 다닐 때 친구들이 한 말이라고는 '멍청이', '머저리', '그 병신 같은 자식'이 전부였다. 지금 그는 기업체의 간부다. (All he heard in school was dumbo, wingnut and where's noddy? These days he's just the MD.) 그림 1-25

만약 학교에서나 혹은 직장에서 별다른 이유도 없이 힘없는 한 사람을 향해 집단으로 따돌리고 괴롭히는 사람들이 이 광고를 보면 조금은 뜨끔해지지 않을까? 한편 왕따의 피해자라면 잔뜩 의기소침해진 마음에 용기를 얻었을 것이다.

친구들한테 맞았는지 눈 주변이 심하게 멍들어 있는 소년도 지지 않고 한 마디 던진다.

"우리 아빠가 너희 아빠보다 힘이 더 세다."고. 그림 1-26

이런 경우 광고는 약자의 든든한 지원군이 되

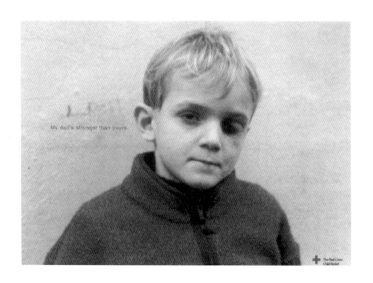

1-26. 〈왕따 소년〉

고 있다. 오늘날 행해지는 대부분의 광고가 상업적이지만 전부가 그런 것은 아니다. 공익 광고는 광고가 사회에 좋은 약이 될 수도 있는 커뮤니케이션 수단임을 일깨운다.

또 2001년 칸 광고제에서 금상을 수상한 네덜란드의 공익 광고 〈세계가 만약 100명의 마을이라면〉편은 불평등한 부의 배분과 나보다 훨씬 어려운 환경에서 사는 많은 사람들에 대해 생각해 보게 한다.

"세계가 만약 100명의 마을이라면

그 마을에는 57명의 아시아 인, 21명의 유럽 인, 14명의 북아메리카 인, 8명의 아프리카 인이 있습니다. 이 중 52명이 여성이고 48명이 남성입니다. 이 중 70명은 글을 읽지 못합니다. (중략) 6명이 전세계 재산 중 59%를 소유하고 있고 그 6명은 아메리카 국적을 갖고 있습니다. 만약 냉장고에 먹을 음식이 있고, 입을 옷이 있고, 머리 위에는 지붕이 있고 잠을 잘 수 있는 공간이 있다면 당신은 세계 75%의 사람들보다 풍요로운 삶을 살고 있는 것입니다."

어마어마한 규모의 세계 인구를 축소화시킴으로써 다른 지역에서 벌어지고 있는 일이 결코 멀지 않다는 느낌을 갖게 한다.

이 밖에도 환경 문제에 대한 경각심을 효과적으로 일깨우는 공익 광고도 있다. 환경 오염으로 인한 오존층 파괴는 지구 온난화를 야기하고 있다. 이런 이상 기후 현상 때문에 극지방의 빙하가 녹고 있다. 약 15,000억 톤의 부서진 빙산 파편이 해마다 바다로 방출되고 있으며 이런 추세로 계속 가면 수면이 높아져 세계의 도시가 물에 잠길 위험마저 크다. 그러므로 극지방의 얼음이 녹는 것은 상당히 심각한 일이지만 일반

1-27. 온난화 방지 공익 광고

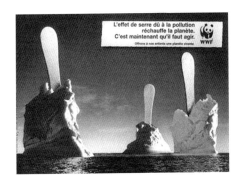

사람들은 거의 관심을 기울이지 않고 있는 실정이다.

하드가 물에 닿으면 녹는다. 만약 내가 먹는 하드가 녹는 것을 보면 가만히 있지 않을 것이다. 빙하가 바다에 녹는 모습을 하드에 빗대어 환경 오염의 위험한 실태를 경고하고 있다. 그림 1-27

이처럼 공익 광고라는 매우 제한된 장르에서나마 광고가 사회 윤리를 올바로 이끄는 데 있어 영향력을 발휘하고 있다. 광고는 함축적이고 기발한 아이디어를 사용하기 때문에 메시지를 효과적으로 전달할 수 있는 커뮤니케이션 수단이다.

공익 광고뿐 아니라 몇몇 기업 광고나 제품 광고에서도 사회에 도움이 되는 메시지를 담고 있는 작품들이 있다.

유한킴벌리의 〈우리 강산 푸르게 푸르게〉 캠페인은 환경 친화적인 기업인의 확고한 신념과 철학을 보여준다. 17년 이상 한결같이 나무

1-28. 유한킴벌리 1

1-29. 유한킴벌리 2

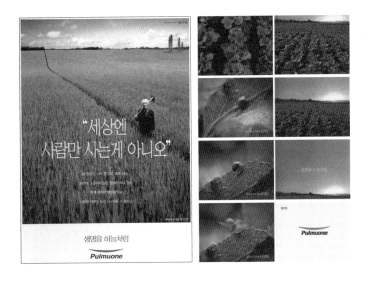

심기로 환경을 보호하자는 메시지를 담은 이 광고는 기업의 존재 가
치는 돈 버는 것이 전부가 아니라 사회에 도움이 되어야 한다는 기
업 윤리의 모범을 제시한다. 그림 1-28, 29

풀무원 역시 "내 자식들에게 먹일 수 있는 안전한 식품이 아니면
절대 팔지 않는다"는 경영 이념이 광고에 그대로 묻어나고 있다. 풀

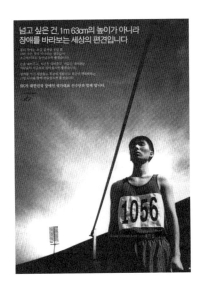

무원의 〈생명을 하늘처럼〉 캠페인에서 아흔한
살의 농부가 생명 예찬을 들려준다.

"세상엔 사람만 사는 게 아니오. 풀 한 포
기, 나무 한 그루, 벌레 하나. 땅 위에 소중
하지 않은 생명이 어디 있소. 함께 살아야 행
복한 거요. 사람과 자연이 둘로 나누어질 수
없으니."라는 농부의 말에서 환경 친화적인
의지를 엿볼 수 있다. 그림 1-30, 31

또 SK는 기업 PR에서 세상에 존재하는 편
견의 벽을 넘는 합리적이고 앞서 바라볼 줄
아는 기업 정신을 광고에서 전달했다.

"넘고 싶은 건 1미터63센티미터의 높이가

아니라 장애를 바라보는 세상의 편견입니다. SK가 대한민국 장애인 국가 대표 선수단과 함께 합니다." 그림 1-32

LG카드는 카드로 인한 과소비가 사회적 문제로 번지자 〈신용 카드 바르게 사용하기〉 캠페인을 펼쳤다.

"사고는 싶지만 갚을 수 있을지, 과소비를 자제하고 신용 카드를 바르게 사용합시다."라고 말하고 있다. 그림 1-33

대중에게 강력한 영향력을 행사하는 광고가 보다 더 사회적 책임을 의식하고 만들어지길 바라는 마음이다. 21세기 사회에서도 사람들이 희망을 잃지 않고 살 수 있게 말이다. 물질 만능 사회에서 세

1-33. LG카드 〈바르게 사용하기〉

상의 인정은 메마르고 인간의 존엄성은 무너지고 있다. 상업적 이윤 앞에서는 사회적 정의도 쉽게 무너진다. 그러나 몇몇 광고를 보면 아직도 공익, 정의 등의 가치가 이 시대에도 희망으로 존재하는 듯하다.

1. 영웅에서 찰리 브라운의 시대로

1980년대 말 어느 대통령 후보는 "보통 사람들의 위대한 시대"라는 캐치프레이즈를 내걸고 출마했다. 여기서 지나간 정치에 대해 논평을 하려는 것은 물론 아니다. 다만 이 "보통 사람들의 시대"라는 슬로건은 당시 오랜 독재와 군사 정권 시대를 거치면서 위압적인 권력에 대한 강한 거부감이 형성된 시민들의 심정을 간파한 성공적인 전략이었다는 얘기를 하고 싶다. 또한 그로부터 매우 더디게나마 보통 사람들의 시대가 조금씩 실현되어 가고 있는 느낌이 든다. 필자의 말에 오해가 없길 바란다. 그 슬로건은 말뿐이었을 수도 있고 아직도 부(副)와 권력을 소유한 소수 집단이 온갖 사회적 특권을 누리기는 마찬가지며 성공을 향한 동경이나 몸부림은 여전히 존재한다. 그렇지만 사회 구조는 변하지 않았더라도 사회 구성원들의 정서에는 변화의 바람이 일고 있다. 그 예로 '보보스'를 살펴보자. 보보스는 디지털 산업 시대의 신흥 지배층으로 '부르주아'와 '보헤미안'의 합성어다. 부르주아가 부유층을 상징하는 대명사로, 물질주의를 추구하고 정장을 입고 대기업에서 일하며 교회를

다니는 보수적인 취향을 가진 특권 계층인 반면, 보헤미안은 규제에 반항하는 젊고 자유분방한 예술가적 기질을 가지고 있는 집단이다. 그런데 후기 산업 사회의 지배층은 경제적인 성취와 문화적 자유를 동시에 지향하는 부르주아와 보헤미안의 특성을 잘 섞어놓은 성향을 보인다. 성공과 물질적인 것들을 추구하면서도 따뜻한 마음과 사회적 책임감을 잃지 않는다. 또 자신의 성취에 대해 과시하지도 않는다. 그런 트렌드로 비춰볼 때 아직도 어깨에 힘을 주고 자신의 성취를 과시하면서 권위를 행사하는 이가 있다면 시대 착오적인 영웅이 아닐는지.

취향 변화의 저변에는 시대 흐름의 변화가 있었다. 과거 자본주의는 인류의 역사가 궁극적이고 절대적인 목적을 향해 앞으로 나아간다는 진보주의를 근간으로 발달했었다. 기계화로 대량 생산이 가능했고 자본주의는 양적 팽창을 이루게 된다. 그런 산업 구조는 기계적인 사고와 이 세상에서 유토피아를 실현할 수 있다는 이상주의(Idealism)를 낳기도 했다. 그러나 미국과 유럽에서는 1950년대부터 차츰 대량 생산의 한계를 경험하면서 자본주의의 진보성에 대한 회의를 느끼게 된다. 대량 생산으로 공급이 수요보다 많았고, 소비자들의 취향은 다양해졌을 뿐 아니라 예측하기도 어려워졌다. 자본주의는 여기서 양적 팽창이 아닌 질적 발전을 모색하게 되는데, 이것이 후기 자본주의의 특징이다. 게다가 두 번의 세계 대전을 겪으면서 역사가 진보한다는 그리고 현실에서 유토피아를 실현할 수 있다고 믿는 이상주의는 심한 타격을 입게 됐다. 그로부터 유토피아의 자리를 일상이 차지하게 된다. 그리고 이상주의를 바라보는 시각은 냉소적으로 변한다. 또 인류는 절대적 목적을 향해 나간다고 믿었기에 문화적 상대성을 인정하지 않았던 진보주의는 다원화된 가치관으로 전환된다. 그런데 이 다원화에는 디지털 기술이 한몫을 담당한다. 프랑스 문명 비평가 기 소르망(Guy Sorman, 1944~)은 인터넷의 확산으로 인해 TV와 같은 매스미디어는 곧 사라지고 수천 개의 마이크로미디어(micro-media)가 그 자리를 대신할 것이라고 했다.

그 결과 이제 사람들은 문화를 수용함과 동시에 생산할 수 있게 됐다는 것이다. 2002년 대선에서도 인터넷의 역할은 컸다. 유권자들이 대중 매체를 통해 후보자에 대해 수렴된 의견을 일방적으로 수용하던 과거와는 달리 인터넷을 통해 적극적으로 여론을 수렴하고 반영할 수 있었던 것이다. 작은 힘이 모여 큰 힘을 이룬 예다. 획일성에서 벗어나면 정답은 하나가 아니라 여러 개다. 혹은 없다. 진보주의의 신화가 동요하고 있는 오늘날엔 한 사람의 영웅이 지배하는 세상이 아니라 다수의 찰리 브라운이 나름대로의 방식으로 삶을 살아가는 세상이다. 또 뚜렷하게 선과 악을 구별하고, 결국에는 선이 악을 이긴다는 권선징악적 사고의 구도도 별로 환영받지 못하고 있다.

만화 스누피(Snoopy)에 나오는 찰리 브라운(Charlie Brown)은 만화 역사상 가장 비운의 인물이다. 강아지 스누피의 주인으로 마음씨 착하고 인정이 많지만 좀 바보스럽다. 야구단에서 감독과 투수를 겸하고 있는데 야구 시합이 있는 날이면 항상 비가 내리고, 그가 맡고 있는 팀은 연전연패한다. 뿐만 아니라 연을 날리면 연줄이 꼬이기 일쑤고, 빨강 머리 소녀를 짝사랑하지만 그녀로부터 완전히 무시당하며, 그가 충실하게 보살피는 강아지 스누피도 주인을 자기 몸종처럼 생각한다. 한 마디로 그는 인생의 비애를 한 몸에 담고 있는 남자다. 하지만 찰리 브라운의 바로 그런 '인간적인' 면이 많은 사람들로 하여금 끊임없이 사랑하게 만드는 이유가 되고 있다. 우리가 숭배하는 대상이 역경을 딛고 결국에는 승승장구하는 영웅에서, 실패의 아픔을 안고 살아가는 찰리 브라운으로 전이된 것이다. 그림 2-1

이러한 정서의 변화를 읽고 나면, 요즘에 호응을 얻고 있는 광고의 의도가 보이기 시작할 것이다. 2000년 칸과 클리오 광고제에서 그랑프리를

2-1. 찰리 브라운

수상하며 세계를 휩쓸었던 버드와이저 〈Whass up〉 캠페인을 보자. 많은 이들은 이 광고가 어떻게 칸 광고제에서 그랑프리까지 수상할 만큼 훌륭한지 공감이 가지 않는다고 말한다. 신변 잡기적인 소재와 미국 젊은층이 일상 생활에서 쓰는 슬랭(slang)을 여과 없이 그대로 옮겨놓은 대화, 별다른 목적도 없이 집에서 뒹굴거리며 TV나 보고 맥주 마시며 소일하는 젊은이들의 삶을 보여주면서 "사는 게 다 그런 거지."라는 테마로 일관하는 게 전부이기 때문이다. 그러나 아이러니 하게도 맥주라는 상품을 통해 '행복'을 얻는다느니 하는 유토피아를

2-2. 버드와이저 〈Whass up〉 1

2-3. 버드와이저 〈Whass up〉 2

제시하지 않고, 보통 사람들의 일상을 꾸밈없이 보여주는 리얼리티가 대중의 공감대를 형성할 수 있었던 것이다. 성공을 추구하는 사람들의 눈엔 인생의 꿈도 목적도 없이 술이나 마시고 하루하루를 보내는 이들은 그저 놈팡이일 뿐이다. 그림 2-2, 3

한편 2001년 칸 광고제에서 동상을 수상한 버드와이저의 〈Whass up〉 캠페인에서는 소위 잘나가는 '영웅'을 은근히 비웃고 있다.

버드와이저를 마시며 집에서 TV를 보고 있는 두 명의 백수들. 이들이 보고 있는 TV에서는 화이트 칼라인 젊은 남자 세 명이 나와 전화를 주고받는다. 인사말도 "Whass up(뭐 하고 있어)?" 대신 "How are you doing(어떻게 지내나)?"을 쓴다. 집에서 빈둥대는 것이 아니라 마켓(market) 리포트를 읽으며 수입 맥주[포장을 보면 네덜란드산 하이네켄(Heineken) 같다]를 마신다. 또 한 남자가 테니스 라켓(테니스는 주로 상류층이 즐기는 스포츠로 알려져 있다)을 들고 들어오는 걸 보면 전문직에 종사하는 젊은 중상류층이라는 이미지를 준다. TV를 보던 백수들은 서로를 바라보며 어색한 표정을 짓는다. 결국 이 광고는 화이트 칼라의 행동을 조소의 눈으로 바라봄으로써 방에서 뒹굴며 하는 일 없이 버드와이저를 마시는 백수들의 편을 들어주고 있다는 것을 짐작할 수 있다. 그림 2-4

힘들고 위험한 노동 현장에서 일하는 사람들이 캠페인의 주인공인 마이크스 하드 레모네이드(Mike's Hard Lemonade) 캠페인도 같은 이유에서 사랑받지

2-4. 버드와이저
2001

않을까 한다.

벌목꾼, 건설 현장의 노동자, 동물원 청소부 등이 등장하는 시리즈에서 차례로 이들은 사소한 실수로 큰 부상을 당한다. 나무를

2-5. 마이크스 하
드 레모네이드

베는 벌목꾼은 동료가 인사말을 건네는 순간 집중력을 잃어 망치로
자기 발을 내리치는 바람에 다리를 다치게 된다. 이를 본 동료는
"오늘은 운이 지독하게 없구먼."이라고 하면서 저녁에 바에서 마이
크스 하드 레모네이드(Mike's Hard Lemonade)를 한 잔 산다. 그리
고 가볍게 웃어넘긴다. 다른 두 편의 시리즈에서도 비슷한 스토리가
전개된다. 건설 현장에서 발을 잘못 디뎌 고층에서 떨어지고 땅에
있던 쇠꼬챙이가 가슴을 관통한다. 그리고 동물원 청소부는 물개한
테 팔을 물려, 한쪽 팔이 절단되는 어이없는 사고를 당한다.

광고에서 하필 위험한 노동 현장과 불의의 사고를 테마로 사용한
이유는 무엇일까. 그것은 현실을 그대로 보여주는 힘을 노린 것이라
고 본다. 미화된 현실이 아니라 있는 그대로의 현실, 험하고 위험하
며 어두운 면을 가진 현실을 통해 보통 사람들의 삶을 무대 중심에
올려놓음으로써 영웅을 향한 선망이 아니라 인간적인 동정을 기대할
수 있는 것이다. **그림 2-5**

"Just Do It"이란 슬로건에는 패기에 넘친 나이키의 기업 이념
이 간결하고 명확하게 녹아 있다. 또한 나이키 광고에는 어떤 상
황 속에서도 발군의 기량을 펼치고 마는 스포츠 마니아들을 통
해 미국적인 패권주의를 보여준다. 하지만 나이키도 찰리 브라

2-6. 나이키

2-7. OK 캐쉬백 〈가수〉

2-8. OK 캐쉬백 〈복서〉

운을 마냥 도외시할 수 없는 시대적 흐름을 실감한 모양이다. 2000년 기업 PR에서는 신체에 핸디캡을 가지고 있는 사람들을 등장시켰다. 노래말로 나오는 카피에는 "You're everything(당신이 주역입니다)"이라는 구절이 있다. 사실 반드시 혈기 왕성하고, 사회적으로 출세하고, 돈을 많이 벌고, 사랑을 쟁취하고, 불가능을 가능으로 만드는 투지를 가진 자만이 삶의 주역은 아니다. 모두 자기 삶의 주인공이며, 각자가 처한 운명은 나름대로의 의미를 가지고 있는 것이다. **그림 2-6**

우리나라에서는 OK 캐쉬백 엄정화와 박철의 〈일편단심〉편에서 힘없고 서러운 서민들을 주역으로 삼았다. 얼굴이 온통 얻어맞은 자국인 (아마도 시합에서 패배한 것 같은) 권투 선수, 힘없이 귀가하는 무명 가수. 세상이 주목해 주지는 않지만 이들은 분명 자기 삶의 주인공이다. **그림 2-7, 8**

산(山)소주의 〈당신은 山입니다〉 캠페인은 최민수, 장동건, 유오성 등 기존 톱스타 모델에서 따뜻한 정감을 느낄 수 있는 무명 모델을 기용하는 전략으로 바꿨다. 퇴근하기 전 야근하는 동료를 위해 자판기에 동전을 가득 넣어두던 무명의 회사원. 껌을 판 돈으로 심

2-9. 산(山)소주
〈회사원〉

2-10. 산(山)소주
〈택시 기사〉

장병 어린이를 돕는 택시 기사 등 유명인도 성공한 사람들도 아니지
만 다른 사람을 배려할 줄 아는 우리 주변의 인물들을 광고 모델로
선보이고 있다. 그림 2-9, 10

영웅의 서사적인 이야기보다 평범한 사람들의 일상적인 얘기가
더 어필하는 미시(微示)의 시대. 영웅의 화려한 성취 뒤에서 무시당
하던 범인들의 신변 잡기, 성공을 위해 다른 사람을 배려하지 않는
영웅이 아닌 인정 많고 따뜻한 찰리 브라운이 사랑받는 시대. 이제
새롭고 섬세한 시각으로 그러한 것들이 조명받는 '일상 미학'이 우
리의 감성을 지배하는 시대가 도래한 것이다. "아무도 2등은 기억
하지 않는다"는 말보다는 "등수에 연연하지 말고 나름대로의 방식
으로 살라. 그리고 1등에만 눈이 멀어 다른 많은 사람에게 피해를
주는 일이 없도록 하라."는 말이 더 많은 이들의 호응을 받지 않을
까 한다.

2. 일상을 소재로 한 광고

1) 달라진 소비자 취향과 변하는 커뮤니케이션 전략

요즘 광고를 보면 광고가 점점 덜 광고같이 만들어지는 추세라는
생각이 든다. 광고 같지 않은 광고란 상품이 주는 소비자 이익을 내
세우던 고전적인 광고의 공식에서 벗어나 무엇을 광고하려고 하는
지, 왜 광고를 하는지 직접 드러내지 않고 그래서 보는 사람으로 하
여금 광고인지 아닌지 모르게 교묘한 표현 방식을 쓰는 유형을 가리
킨다. 물론 광고주가 막대한 광고비를 쏟아붓고, 마케터와 제작진들
이 몇 날 며칠 머리를 짜내어 아이디어와 전략을 수립하고 프로덕션
에서 피와 땀으로 제작하는 광고가 목적도 없이 만들어진다면 그런

넌센스가 어디 있는가. 예나 지금이나 광고는 브랜드 인지도를 높이고, 제품 판매를 올리고, 제품과 연관된 이미지를 상품화하려는 의도로 만든다. 그러면 왜 그런 의도를 직접적으로 표현하길 꺼려하는 것일까? 한 마디로 광고처럼 보이는 광고는 이제 매력을 상실했기 때문이다. 소비자들의 취향은 높아져서, '이 제품은 매우 좋으니 이것을 구입하면 당신에게 행복을 줄 것입니다.' 하는 약장수식의 허풍떠는 광고 메시지에는 그다지 호응을 보내지 않는다. 또한 이제 소비자들은 더욱 약고 똑똑해져서 상술에 의한 희생양이 되지 말아야 한다는 저항 의식도 증가하고 있는 듯하다. 웬만해선 물건을 사라는 꼬임에 넘어가지 않겠다는 고단수의 태도를 가진 소비자를 어떻게 유혹해야 하는가? 그래서 찾아낸 대안은 교묘하고 복잡한 커뮤니케이션 전략으로 무장하는 것이었다. 즉 소비자 이익(sales point)을 제시하지 않는 혹은 매우 약하게 제시하는 광고를 만들고, 대신 연출되지 않은 일상을 보여주는 것이다. 소비자 이익이 없는 광고를 보면서 소비자는 무엇을 팔려고 하는지는 모르지만 광고의 독특한 스타일에는 주목하게 될 것이다.

그렇다면 비광고적인 표현, 그리고 일상화라는 용어에 관해 좀 더 구체적으로 설명할 필요가 있을 것 같다. 비광고적인 표현이란 팔려고 하는 상품에 대한 얘기가 광고의 주요 내용이 아니라 한 편의 영화처럼 드라마를 강조한다. 따라서 소비자 이익을 직접적으로 제시하지 않는다는 점에서 기존 광고의 형식을 따르지 않는다. 바로 여기에서 일상화와 연계가 이루어진다. 소비자 이익을 제시하지 않기 때문에 현실과 다른 연출된 환상의 세계가 아니라 리얼리티를 그린다는 관점에서 생각해 보면 쉽게 연결지을 수 있을 것이다. 과장된 포장이나 화려한 수식을 쓰지 않으며 그래서 제품의 소비를 통한 유토피아를 언급하지 않는다. 또한 소비자를 논리로 설득하기보다는, 감성에 호소하여 공감대를 형성하는 광고라고 할 수 있다. 몇 편의 광고를 살펴보면서 보다 구체적으로 얘기해 보겠다.

2) 광고 같지 않은 광고

위에서 설명한 광고 같지 않은 광고, 그리고 일상적 화법의 광고에 대해 얘기할 때면, 버드와이저의 〈Whass up〉 캠페인을 빼놓지 않게 된다. 맥주가 주는 소비자 이익은 찾아볼 수 없고, 현실을 뛰어넘는 환상의 세계도 제시하지 않고 있다. 다만 젊은 도시 서민들이 일상에서 마시는 버드와이저이기에 그들의 일상 이야기를 리얼하게 그렸다. "뭐 하고 있어(Whass up)?"와 "야(Yo)" 등 그들의 일상 언어가 그대로 등장하며 TV 보며 맥주 한잔하는 모습, 전화기를 붙들고 수다떠는 모습 등이 나올 뿐이다. **그림 2-11**

이와 비슷하게 말리부 캠페인은 카리브해 사람들의 정서와 삶을 소재로 하고 있다. 일상에서 벌어지는 사소한 주민들의 짜증과 시비를 보여주면서, 말리부 한잔하고 보다 너그럽고 여유 있게 살자는 메시지를 일관되게 던지고 있다. **그림 2-12**

카리브해 사람들은 성취욕이 강하지도 않고 시간을 엄수하는 등 문명 생활을 영위하는 민족은 아니다. 그들의 이런 국민성과 생활 습관 자체를 가져와 말리부라는 럼주의 제품 속성과 이미지에 자연스럽게 연결시켜 사용하고 있다. 2002년 나온 〈파킹〉편에서는 보트가 주요 운송 수단인 카리브해 서민들의 일상적인 삶을 희극적인

2-11. 버드와이저
〈Whass up〉

광고가 들려주는 문화 이야기

2-12. 말리부 〈카리브해 사람들〉

터치로 리얼하게 그렸다.

카리브해 사람들이 다른 나라 민족들처럼 세상을 심각하게 생각한다고 상상해 보세요.

"안 돼. 파킹 공간은 항상 없어. 방금 저곳을 놓쳤네. 다시 저기에 자리가 나지 않을 거야. 내 차례는 너무 늦게 온단 말이야. 저 남자는 혼자서 두 자리나 차지하고 있네. 저런 얌체가 다 있어! 저 사람 떠난다. 빨리 가서 자리를 찜 해봐. 너무 바짝 대지 말고. 이 쓸모 없는 자식. 어이, 우리도 자리 때문에 한참을 기다렸는데. 여기 규칙을 깨네 그려."

이처럼 세상만사를 심각하게 여겼다면, 우린 말리부를 아예 제조하지도 않았을 거예요. 순수 럼으로 만들어진 말리부. 아무것도 심각할게 없습니다.

가끔씩 생활에 짜증도 나고, 여유를 잃게 되지만, 말리부처럼 느

2-13. 기네스 〈Bet
on black〉

2-14. 베네통 〈에
이즈〉

리게 살아보지 그래. 그것이 광고가 던지는 메시지다.

2000년 칸 광고제 수상작 기네스의 〈Bet on black〉 역시 광고
라기보다는 한 편의 멋진 인생 드라마다. 1940년대 쿠바를 배경으
로 가난과 흥분, 잔인성과 희망 그리고 광기를 열대 지방 특유의
정서로 그리고 있다. 그림 2-13

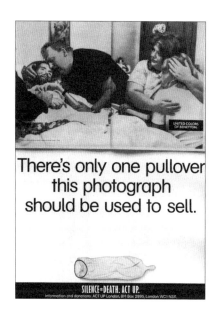

There's only one pullover
this photograph
should be used to sell.

SILENCE=DEATH. ACT UP.
Information and donations: ACT UP London, BM Box 2995, London WC1 N3X.

광고의 일상화, 비광고적인 광고의 예
는 주류 외에도 의류(Apparel)에서 빈번히
만날 수 있다. 베네통(Benetton)은 제품과
는 별개의 광고를 하는 것으로 유명하다.
베네통의 아트디렉터 토스카니(Toscani)는
"베네통은 광고를 하는 것이 아니라 사회
와 커뮤니케이션을 하는 것이다. 커뮤니케
이션이란 상품을 팔기 위한 수단만은 아니
다. 제품은 끊임없이 바뀌고, 새로 디자인
된다. 하지만 광고(커뮤니케이션)는 무형
의 자본으로써 회사의 진정한 자산이 된
다."고 말했다. '그림 2-14'는 에이즈로
죽어가는 사람을 둘러싸고 슬퍼하는 가족

그림 2-15. 베네통
〈반전〉

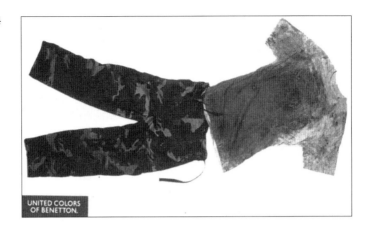

의 모습이다. 전통적인 마케팅 상식으로 도대체 이런 상황을 어떻게 베네통의 제품과 연관지을 수 있다는 말인가? 실제 토스카니는 베네통 제품을 팔기 위해 이 광고를 만들지 않았다. 문란한 성(性) 문화, 에이즈 감염, 에이즈로 인한 참상과 이를 막기 위해 콘돔을 사용하자는 사회적인 메시지를 던짐으로써 베네통만의 이미지를 형성하기 위한 것이었다. 그림 2-14

'그림 2-15'는 피로 물든 군복을 통해 베네통의 반전에 대한 의지를 표명하고 있다.

실제의 평범한 부부 모델이 등장해 일상을 강조한 휴머니즘 광고의 시조라고 할 수 있는 우리나라의 한미은행 광고를 보면 이제 우리나라 광고에도 일상화의 바람이 불어와 점차 주도하지 않을까 하는 예감이 든다.

새로 이사 온 집주인이 집 안 구석구석을 청소하다가 전 주인이 남기고 가 따뜻한 메모를 발견하고 감동한다는 내용으로 실제 있었던 미담을 소재로 하고 있어 친근감을 더하고 있다.

여 교수와 남학생과의 미묘한 감정을 다루는 〈커피 스캔들〉이란 부제로 잘 알려진 레쓰비 캔 커피 광고를 보아도, 제품 광고는 아니다. 그림 2-16

캔 커피의 주요 소비자인 젊은 세대들의 이야기를 광고하는 것이

2-16. 레쓰비
2-17. 초코파이

라고 볼 수 있다. 젊은 사람들의 이야기에서 빼놓을 수 없는 것이 사랑, 그것도 사회적 금기를 넘은 사랑일 것이다. 하긴 캔 커피 광고를 동종 제품과 비교해 제품이 가진 맛이나 패키지 디자인 혹은 가격 경쟁을 가지고 하는 데는 한계가 있다. 캔 커피 맛이야 다 거기서 거기고 가격도 싸봐야 일이백 원, 디자인도 크게 차이날 게 없다. 이 경우 소비자들은 제품 자체보다는 제품이 가진 이야기를 사고 싶어한다.

정(情)을 주제로 장수 캠페인을 펼치고 있는 초코파이도 비제품 광고의 좋은 예라고 할 수 있다. 초코파이란 과자에 휴머니즘을 담아 장기 캠페인을 펼치고 있다. 그림 2-17

제품이 사람들의 일상에서 갖는 의미를 발견하고 자연스러운 언어로 포장하는 것이 요즘 광고의 새로운 물결이라 하겠다. '이제는 제품을 파는 것이 아니라 제품의 이야기를 판다'는 신마케팅 조류도 자리잡아가고 있다.

3) 생활의 발견

광고가 아닌 다른 문화 영역에서도 일상적인 화법을 만나보자. 필자가 개인적으로 가장 좋아하는 영화 감독 에릭 로메르(Eric Rohmer)의 작품을 보면 일상을 스크린 속에 그대로 옮겨놓은 듯한 구성(plot) 없는 형식이 특징이다. 장루이 트렝티녕(Jean-Louis Trintignant)과 같은 유명 배우가 출연한 영화도 있지만 그의 작품에 등장하는 배우들은 대부분 무명이거나 아마추어고, 심지어 각본 없이 배우의 즉흥적인 대사로 만든 영화도 있다. 짜여진 구조 없이 감정, 심리, 사랑, 예술에 대한 취향, 문학적 지식, 철학, 마음의 변화 등 실생활 이야기를 감독의 관찰에 의해 만든 그의 영화를 보고 있으면 단순히 영화가 아니라 실제 내가 참여하고 있는 삶처럼 느껴지곤 한다. 영화를 단순한 상업적인 엔터테인먼트가 아니라 수준 높은 예술로 승화시켜 만든 작가주의(auteur) 감독의 대표적인 사람으로서 가장 일상적인 것을 섬세한 감성을 통해 예술로 전이시킨 로메르 감독의 작품은 무엇을 시사하는가? 그것은 현대 문화에서 '일상 미학'이 차지하는 비중이라고 말하고 싶다. 미(美)는 반드시 혼탁하고 불완전한 현실과 반대되는 형이상학 속에서만 존재한다는 모더니즘의 고정 관념은 사라졌다. 대신 가장 평범한 것, 보잘것없이 여겨지던 것, 무가치한 것으로 여겨지던

2-18. 뒤샹의 〈샘〉

'일상'이 예술로 인정되고 있는 현실이다. 마셀 뒤샹(Marcel Duchamp)이나 앤디 워홀(Andy Warhol) 같은 아티스트들에 의해 이미 예술의 일상화는 시작되었다고 볼 수 있다. 다다이스트(Dadaist)로 알려진 뒤샹은 뉴욕에서 화장실 변기를 뒤집어 〈샘〉이라는 표제를 붙여 전시했는데, 이를 계기로 새로운 미학의 영역을 확보하게 되었다. 그림 2-18

형이하학적인 일상적인 오브제도 바라보는 시각에 따라 미적으로 승화될 수

있다는 것을 증명한 셈이었으니까. 또한 앤디 워홀은 〈32개의 캠벨 수프(32 Campbell Soup)〉와 같은 작품 등을 통해 현대 사회에서 무가치한 상업적인 이미지가 신성한 예술을 대신하게 되었다는 것을 대중에게 설득시켰다. 그림 2-19

이러한 문화적인 트렌드에 길들여진 대중의 미적 취향은 과장된 미사여구나 어색한 표현보다는 꾸밈없는 잔잔한 일상적 표현에 더 호감을 갖게 되었는지도 모른다. 로베르 드와노(1912~, 프랑스)는 나날이 살아가고 있는 파리 시민들의 삶을 애정의 시선으로 바라본 사진 작가다. 사진 작가로서 그는 독특한 소재를 찾아 나서거나 무엇을 창조해 내려고 한 것이 아니라 우리가 무심코 스쳐 지나버리는 일상에 숨겨 있는 미를 발견하고 새롭게 인식시키려 했다. 아마도 그는 이런 말을 했을 것이다. 가장 값진 예술은 살아가는 예술이라고. 그림 2-20

다시 광고로 돌아와서 이제 환상의 세계를 제시하는 광고보다는 일상적인 광고가 대중에게 더욱 호소력을 가진다.

4) 광고의 일상화가 파놓은 함정

자본주의의 유토피아를 제시하지 않는 광고의 일상화는 겉으로는 상업주의에 대한 회의를 품은 것처럼 보인다. 하지만 여기에서 의도

를 교묘하게 숨긴 커뮤니케이션 전략으로 소비자를 감쪽같이 속이는 일상화의 함정을 되짚어볼 필요가 있다. 일상화는 현실을 흉내낸 허구이기 때문이다. 그리고 '현실'을 위장한 허구의 힘은 우리가 감지하고 있는 것보다 훨씬 더 대단하다. 광고를 과장 없이 상업주의를 감춘 채 일상과 비슷하게 만듦으로써 소비자의 상업주의에 대한 저항력을 약화시키고 있기 때문이다. 삶과 인간에 대한 심오한 이해를 바탕으로 만든 광고는 소비자에게 더욱 강한 신뢰를 심어주고 감성적인 공감을 끌어내게 된다. 제품의 장점을 포장해서 광고하지 않기 때문에, 브랜드를 이성적으로 평가하고 비판한다는 것이 사실상 불가능해진 것이다.

'이 제품은 타 제품에 비해 성능이 우수하다.', '혹은 가격 경쟁력이 있다.', '당신은 이 브랜드를 소비함으로써 지금보다 행복해질 것이다.'와 같은 직설적인 메시지가 아니며 거기에 맞고 틀리다는 견해를 달 수가 없다. 다만 브랜드의 스타일이 있을 뿐이고, 그 스타일이 소비자의 마음에 들면 그것으로 끝이다. 이로써 감성, 사랑, 일상적인 삶의 모든 소재들이 마케팅의 가장 중요한 대상이 되었다. 이렇게 인간화된 브랜드는 또한 제품이 더 이상 삶과 요원하지 않은 우리 자신과 삶의 일부로 존재하게 된 현실을 반영한다. 우리의 삶에 더욱 밀착된 광고, 제품이 아닌 삶 자체를 상품화시키는 커뮤니케이션 전략. 그것을 바탕으로 자본주의의 신화는 광고의 일상화를 통해서 더욱 견고히 입지를 굳혀가고 있는 것이다.

1. 여자의 갈비뼈로 만들어진 남자

여성의 경제 활동이 많아짐에 따라 여성은 막강한 구매력을 가진 소비자 집단으로 부상했다. 소비 사회에서 여성이 차지하는 위치는 실로 눈부실 정도다. 명품 시장, 가전 제품, 문화 상품, 부동산 등 거의 모든 시장이 여성 소비자를 빼놓고는 생각할 수 없다. 그래서 어느 새 마케팅이나 광고업에 종사하는 사람이라면 여성의 심리를 꿰뚫지 않고서는 살아남기 힘든 게 현실이다. 이런 내용을 코믹하게 그린 영화로써 멜 깁슨이 광고 회사 중역으로 나오는 〈왓 위민 원트(What Women Want)〉가 있다.

이 영화에서 멜 깁슨은 남성우월적 사고 방식을 가진 인물인데 여성 소비자가 소비 경제의 주역으로 부상한 시대를 거스를 수 없게 되자 하는 수 없이 여자를 이해하고 여자들 취향에 맞게 광고를 하려고 안간힘을 쓴다. 그러던 어느 날 자기도 모르게 모든 여자의 마음을 읽을 수 있는 초능력을 부여받게 되고, 그래서 결국엔 사랑과 일 모두 다 성취하게 된다는 얘기다.

이와는 대조적으로 버지니아 울프는 소설 《자기만의 방》(1929)에

서 문학에 대한 재능과 열정을 가졌지만 독립적으로 생각하고 집필할 수 있는 공간인 '자기만의 방'을 갖지 못해 소설을 쓰지 못하는 셰익스피어의 여동생을 묘사했다. 작가는 이 소설에서 경제력이 없어 여성이 독립적으로 생각하지도, 자신의 생각을 표현하지도 못하는 당대의 현실을 상징적으로 드러낸 것이다. 여심을 읽어야 성공한다는 〈왓 위민 원트〉의 메시지와 비교해 볼 때 세월이 많이 바뀌었다는 생각을 하게 된다.

이러한 추세를 반영하듯 최근 광고에서도 남성의 눈에 비쳐진 여자가 아닌 여성의 당당한 목소리를 담은 작품들이 곧잘 눈에 띈다. 물론 이러한 작품들은 아직까지 국내보다는 영국이나 미국, 프랑스 등 서구 사회에서 더 자주 볼 수 있다.

트라이엄프(Triumph)라는 여성 속옷 광고다.

"남자의 포옹은 숨이 막힐수록 좋다. 그러나 속옷은…. (I like being squeezed, but not by bra.)"

남자가 힘껏 안아주고 여자는 행복에 찬 미소를 짓고 있다. 사랑하는 사람으로부터 받는 진한 포옹은 아무리 숨이 막힐 만큼 조일지라도 행복한가 보다. 그렇다고 여자들이 모든 종류의 조임을 다 좋아할 거라고 생각하면 큰 오산이다. 괄호 안을 보면 브래지어가 가슴을 옥죄는 건 싫다고 말하고 있으니까 말이다. 여자들이 꼽는 좋은 속옷의 첫째 조건은 조이지 않고 편안해야 한다는 점이라는 메시지를 여성의 솔직한 목소리를 빌어 말하고 있다. 또 한 편의 광고에서는 여자에게 머리를 기댄 남자의 사진이 보인다. 여자는 말한다.

"지지, 자신감, 자유. 그런데 남자는 왜 브래지어가 내게 해줄 수 있는 것도 못 해주지? (Support. Confidence. Freedom. Why can't a man give you all that a bra does?)"라고.

과거에 여성 속옷 광고는 아름다운 몸매를 가진 모델들이 에로틱한 포즈를 취해 남자들의 눈을 만족시킴으로써 여성 소비자들에게 강박감을 유발하는 기능을 하는 것들이 주류를 이뤘다. 하지만 어차피 여자가 입는 속옷인데 남자의 눈을 즐겁게 해주는 것보다는 여자

자신이 입었을 때 편안함을 느낀다는 메시지를 U. S. P.(Unique Selling Proposition)로 내세우는 것은 지극히 당연한 일이다.

존 버거는 《이미지, 시각과 미디어(Ways of Seeing)》에서 예술 작품에 나타난 여성 이미지에 대한 분석을 통해 "유럽의 회화를 보면 대부분의 나체화 작품들은 작품 앞에 서 있는 사람(그 사람은 남자임을 전제로 한다)을 의식하고 있다."고 지적한다. 다시 말해, 작품에서 나체로 표현된 여성은 다른 사람(남자)의 욕구를 채워주기 위해 존재하는 것이지 스스로의 욕구를 표현하는 것은 아니라는 것이다. 그는 또 "여성은 그녀 자신의 모든 것을 관찰해야만 한다. 왜냐하면 스스로가 남성에게 어떻게 비춰질 것인가 하는 문제가 여성의 삶의 성공여부를 결정짓는 가장 중요한 관건이기 때문이다."라고 말하고 있다.

잉그르(1780~1867) 작 〈오달리스크〉에서도 작품 속의 여인은 이 작품을 바라볼 남자를 향해 "치밀하게 계산된 매력으로 표현되고 있다."고 저자는 말한다. 그림 3-1

트라이엄프(Triumph) 광고에서 보여준 여성의 이미지는 존 버거가 살펴본 유럽 회화의 그것과는 상당한 차이를 보인다는 것을 알 수 있다. 다시 말해 남자가 어떻게 평가하느냐에 따라 여자 자신의 존재의 가치가 정해지는 종속적 이미지에서 탈피해 당당하게 자기만족을 위한 목소리를 내고 있다.

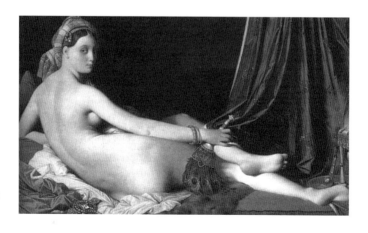

3-1. 잉그르의 〈오달리스크〉

3-2. 기네스 〈흑
과 백〉

3-3. 기네스 사진
설명

흑과 백이라는 제품의 속성을 브랜드 이미지
로 가진 기네스 맥주는 한 광고에서 이례적으로
세상에 존재하는 이분법적 오류를 꼬집었다.

트럭 운전, 막노동, 광산일 등 마초 이미
지의 대표적인 직업들을 여자들이 씩씩하게
해내는 모습이 차례로 나온다. 다음 장면에선
일을 마친 여자들이 퍼브(pub)에 가서 당구,
팔씨름 등 거친 놀이를 즐기며 하루의 쌓인
피로를 화끈하게 풀고 있다. 이 광고에서는
단 한 명의 남자도 등장하지 않는데 "여자에
겐 남자가 꼭 있어야 한다. 마치 물고기에게
자전거는 필수인 것처럼."이라는 카피가 나온
다. 육지에 살지도 않는 물고기에게 자전거가 필수품이라는 건 누가
봐도 넌센스다. 같은 맥락에서 여자에게 남자가 반드시 필요한 존재
라는 논리도 일종의 넌센스라고 빗대어 말하고 있다. 그리고는 맨 마
지막 장면에 "흑백으로 된 모든 것이 다 좋은 것은 아닙니다(Not
everything in black and white makes sense)"라는 카피가 나온다.
이 광고는 사회에 퍼져 있는 뿌리 깊은 흑백 논리와 기네스 맥주를
대비시킴으로써 기네스의 진정한 가치를 부각시키고 있다. **그림 3-2, 3**

볶은 맥아로 만드는 기네스는 잔에 따르면 불투명한 고동색이다
가 차츰 거품이 위로 올라가면서 위에는 크림 같은 하얀 거품이, 밑
으로는 까만 맥주 층이 생긴다. 이처럼 흑과 백으로 나뉘어진 모습
이 기네스 브랜드를 상징하는 이미지가 되면서, 기네스 맥주는 '흑
과 백'의 대명사로 불린다.

한편 프랑스 여성 의류 브랜드 쿠카이(Kookai)는 한층 더 과감하
게 혹은 다소 엽기적으로 여성 상위 시대를 선언한다.

여자의 갈비뼈로 만들어진 남성을 표현하는가 하면 **그림 3-4**, 하수
구에 떠내려가는 벌레 크기만 한 남자가 여자에 의해 간신히 구조되
는 장면도 있다. **그림 3-5** 또 남자를 여자의 손톱에 낀 때로 묘사하기

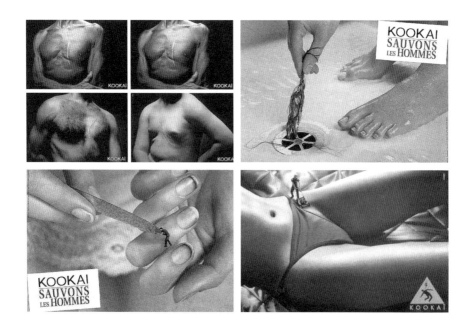

3-4. 쿠카이 〈갈비뼈〉
3-5. 쿠카이 〈하수구〉
3-6. 쿠카이 〈손톱〉
3-7. 쿠카이 〈비키니〉

도 하고 그림 3-6, 발톱 매니큐어를 칠할 때 발가락과 발가락 사이에 서 있기도 한다. 비키니를 입은 여자의 체모를 깎는 벌레만 한 남자의 비주얼도 선보인다. 그림 3-7

쿠카이 광고에서 남자는 여자의 노예다. 여성 의류 브랜드에서 고객을 즐겁게 해주기 위해 남자를 기꺼이 굴욕적으로 표현한 것이다. 프로이드의 이론에 의하면 남성은 여성을 학대함으로써, 여성은 남성으로부터 학대받음으로써 쾌락을 얻는다고 한다. 그러나 만약 다수의 여성이 이 광고를 보고 거부감을 느꼈다면 과연 쿠카이가 장기간 일관된 테마로 시리즈를 진행해 왔을까 하는 의문이 든다. 그러니 프로이드는 틀렸다. 여성도 남성을 가학적으로 대함으로써 쾌락을 얻는 본능을 가지고 있으니까 말이다.

국내에서는 아직까지 쿠카이처럼 파격적으로 여성의 목소리를 담은 광고가 나타나지 않고 있다. 아직도 필자의 눈엔 남자의 팔에 안겨 세상을 장밋빛으로 바라보는 대다수의 여성 심리를 그린 광고가 더 많이 들어온다. 그러나 〈엽기적인 그녀〉에서 고정 관념을 깬 여성적 매력의

3-8. LG텔레콤 〈카이걸〉

기준을 제시했던 전지현은 LG텔레콤 〈카이걸〉 서비스 광고에서 "언니는 결혼하고 나서 아줌마가 됐다. 결혼하기엔 세상이 너무 재미있다."고 말해 신세대 여자의 색다른 면모를 선사한다. 요즘 여자들은 결혼이 행복의 유일한 열쇠가 아니라고 여기는 것 같다. **그림 3-8**

또 LG카드의 〈그녀의 하루〉에서 이영애는 젊고 역동적인 커리어 우먼의 이미지를 보여준다. 장면은 태권도, 복싱, 에어로빅으로 시작해 드라이빙, 클라이밍, 클레이 사격, 페인팅, 드럼 및 피아노 연주로 빠르게 이어진다. 그리고 메시지가 나온다.

3-9. LG카드 〈그녀의 하루〉

"최고라는 건 앞서 나가는 거죠. 그건 바로 내가 세상을 당당하게 살 수 있도록……, 내게 힘을 주는 나의 LG카드야."

물론 여기서 여자의 당당함은 경제적 독립 때문에 가능하다. **그림 3-9**

역시 이영애가 모델로 등장하는 KTF의 여성 전용 서비스 〈드라마〉 광고도 남성 의존적인 여자가 아닌 독립적으로 인생을 설계하고 솔직한 자기 표현을 할 줄 아는 커리어 우먼상을 제공한다. 길고 긴 회의 끝에도 결과가 나오지 않자 팀원들이 모두 퇴근한 후에도 이영애는 작업을 멈추지 않는다. 문득 뭔가 떠오른 듯 창가로 달려간 그녀는 손으로 블라인드를 들어올린다. 사무실 아래 남자 친구가 차에 기댄 채 그녀를 바라보

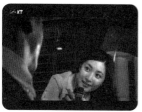
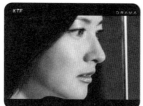
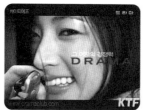
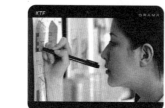

3-10. KTF 〈드라마〉

3-11. KTF 〈차별에 도전
한다〉

고 있는 게 아닌가. 이영애는 얼른 가방을 챙겨 나간
다. 그리고 "나의 일까지 사랑해 주는 남자가 있다. 내
남자가 경쟁력이다."는 내레이션이 흐른다.

한편 〈키스〉편에서는 연인과의 데이트 후 남자 친구
에게 작별 인사를 하고 다시 사무실로 들어가는 그녀.
그러나 잠시 갈등하는 모습을 보이다 빗속을 달려가
남자의 차 안으로 몸을 숙여 그에게 키스를 한다. 그
리고 "감정을 숨기는 것은 사랑에 대한 반칙이다. 솔
직함이 경쟁력이다."라는 내레이션이 흐른다. **그림 3-10**

자본주의 사회에서 돈 있는 사람은 남녀에 상관 없이
당당할 수 있고 자유로울 수 있다. 그러나 물질에 힘입
은 여성의 자신감 정도에서 한 걸음 더 나아가 남녀의
차별에 도전한 광고도 최근 런칭되어 눈길을 끌었다.
〈KTF적인 생각〉 시리즈 중 〈차이는 인정한다 차별엔 도
전한다〉편은 여자 육사 생도를 모델로 군대는 남자들의
영역이라는 고정 관념을 정면으로 꼬집는다. **그림 3-11**

새 시대의 가치관을 제시하는 KTF 기업 PR 캠페인
은 국내 역대 광고 중 남녀에 대한 인식의 장벽에 가장

정면으로 도전한 작품이 아닌가 한다. 비슷한 소재로 2002년 MBC 특별드라마 〈막상막하〉에서는 육사를 졸업한 여성 장교가 남성의 전유물이던 야전 지휘관으로 부임하면서 생기는 갖가지 시련과 에피소드를 다루었다. 이로써 군대는 남성의 전유물이라는 뿌리 깊은 인식의 벽을 넘어 여성이 군대의 중추 인력으로 자리잡을 수 있을까 하는 문제를 실험하고 있다. 그러나 KTF 광고나 드라마 〈막상막하〉에서 보여주는 여성상은 남성화된 여성은 아니다. 여성다움을 간직하되 여성이 남성보다 열등하다는 편견과 고정 관념을 넘어 독립적이고 진취적으로 살아가는 여성상을 제시하고 있다. 영화 〈툼 레이더〉(Tomb Raider, 2001)에서 라라 크로프트는 전투적이지만 동시에 여성적인 아름다움을 잃지 않은 여전사의 모습을 제시했다.

여자를 남성의 편견으로부터 해방시키는 요인으로 여성의 경제력 향상과 함께 테크놀로지의 발달을 들 수 있다. 농경 사회나 과거 중공업 위주의 산업 시대에는 육체의 힘이 경제를 움직여가는 핵심이었다. 그러나 기술이 발달하고 산업의 형태가 서비스업 위주로 전환되면서 힘든 육체 노동에서 버튼 하나로 해결되고 있다. 하이테크놀로지 시대에는 힘센 자가 아니라 두뇌와 감성을 가진 자가 세상을 지배하게 된 것이다. 때문에 마초(macho)의 그늘에 가려 있던 여성들에게는 새로운 활로가 열렸다.

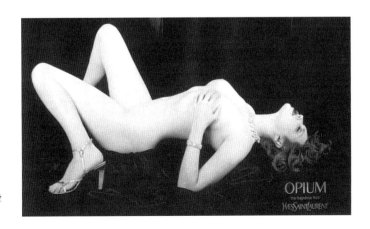

3-12. 이브생로랑
오피엄

물론 동서양을 막론하고 아직도 여성을 성적으로 남성을 유혹하는 대상으로 바라보는 광고는 존재한다. 프랑스 현지에서도 뜨거운 비난을 받았던 이브생로랑의 '오피엄(OPIUM)' 향수 광고. 여성의 성을 상업주의의 노예처럼 묘사하고 있다. 그림 3-12

광고를 보는 사람으로 하여금 성적 유혹을 느끼게 만드는 위스키 윈저의 〈은밀한 유혹〉 시리즈다. '유혹을 부르는 위스키'라는 컨셉으로 술과 여성을 뿌리치기 어려운 유혹의 대상으로 묘사한다. 그림 3-13

그러나 과거에 비해 이렇게 남성을 즐겁게 해주기 위해 여성의 성을 상품화시킨 광고는 눈에 띄게 줄어들었다고 본다. 대신 나약하고 의존적인 모습에서 벗어나 주체적이고 당당하며 솔직한 여성의 이미지가 여성을 타깃으로 한 광고에서 주류를 이루고 있다. 여성이 경제 활동에 참여하고 소비의 주체가 된 이상 광고는 앞으로도 여성의 구미에 맞는 새로운 가치관과 라이프 스타일을 보여줄 것이다.

2. 젊음의 오디세이

- 기성 세대에 반항하라

한 청년이 비장한 표정으로 벽을 응시한다. 그리고는 벽을 부수고 어딘가를 향해 돌진해 간다. 벽을 뚫고 나가면 또다른 벽이 나온다. 머리를 풀어헤친 한 젊은 여자도 투쟁하듯 그와 함께 벽을 부수고

달린다. 아무리 많은 벽이 존재해도 그들은 포기하지 않고 계속 벽을 뚫고 달려간다. 그들은 세상의 어떤 장벽과도 싸울 준비가 되어 있는 것처럼 보인다. 마침내 수많은 벽들을 뚫고 두 젊은이는 갈망하던 자유의 공간을 찾는다. 벽이 존재하지 않는 그 자유의 공간에서 그들은 이제 날아가듯 움직인다. 이때 "Freedom to Move(움직임의 자유)"라는 자막이 나온다.

2002년 칸 광고제 TV-CM 부문에서 그랑프리를 수상했던 리바이스(Levi's) 엔지니어드 진스(Engineered Jeans)의 〈오디세이(Odyssey)〉편이다. 자유를 갈망하는 젊은 세대가 겪는 갈등과 고뇌의 여정을 한 편의 긴 서사시처럼 그리고 있다. 이들이 뚫고 나가야 하는 벽은 자유를 가로막는 기성 세대의 가치관이 아닐까. 자유를 쟁취하기 위해선 기성 세대의 낡은 가치관이나 관습에 도전해야만 한다. 그것은 새가 알을 깨고 나가듯 파괴의 고통을 수반할 때도 있다. **그림 3-14**

3-14. 리바이스〈오디세이〉

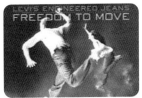

기성 세대의 관점에서 본다면 자유를 추구하는 젊은 세대는 방종과 이유 없는 반항을 저지르는 모습으로 비춰질 수도 있을 것이다. 그러나 중요한 것은 기성 세대의 관점이 아니다. 젊은 세대가 추구하는 것이 비록 방종이나 현실성 없는 무모한 욕망일지라도 그것은 최고의 가치를 지닌다. 왜냐하면 청바지 제품의 주요 타깃은 젊은 고객들이기 때문이다.

오늘날 젊음의 가치나 스타일이 생활 전반에서 그토록 우상화되는 현상을 곰곰이 생각해 보면 젊은 세대들이 주요 소비자층으로 대두했다는 사실과 무관히지 않다는 것을 깨닫게 된다. 적어도 광고를 보면 그렇다. 세계 유명 광고치고 젊은 감성을 대변하지 않는 것은 거의 없다고 해도 과언이 아니다. 만약 청바지나 스포츠웨어 혹은 맥주나 콜라, 핸드폰과 같이 젊은층을 타깃으로 하는 제품의 광고가 아니라면 그토록 젊

3-15. 리바이스
〈시계 주머니〉

음을 옹호할 필요가 있었을까.

앞서 살펴본 자유와 반항의 목소리를 담은 리바이스 진 광고는 짧지 않은 역사를 가졌다.

흑백 화면으로 등장하는 1920년대 미국의 시골 마을. 청바지를 입은 한 청년이 약국에 들어와 콘돔을 구입한다. 당시 이런 행동은 파격적인 것이었음에 틀림없다. 나이가 지긋이 든 약국 주인은 당황한 표정을 애써 감추고 약국에 있던 손님들은 모두 그를 이상한 눈으로 바라본다. 날은 어두워진다. 어느 집 대문 앞에 도착한 청년은 구입한 콘돔을 청바지의 시계 주머니(watch pocket)에 넣고는 초인종을 누른다. 잠시 후 문이 열린다. 그런데 맙소사! 문을 여는 사람은 다름아닌 낮에 콘돔을 구입했던 약국의 주인 아저씨가 아닌가. 아저씨와 청년 모두 당황함을 감추지 못하고 있을 때 아저씨의 딸이 나온다. 딸의 아버지는 걱정스러운 표정으로 딸에게 나가지 말라고 하지만 딸은 막무가내다. 콘돔을 구입한 청년과 어두운 밤길에 외출하는 딸을 바라보는 아버지의 표정은 허탈하다못해 절망적이다. 그림 3-15

시대가 흐르면서 젊음을 우상화하는 리바이스 광고의 표현은 한층 더 과감해졌다.

가족이 모두 놀러 간 틈을 타 젊은 남녀가 정사를 벌인다. 상대방의 옷을 한 올 한 올 벗기다 결국엔 둘 다 전라로 변신한다. 세상에 아무것도 거리낄 것 없이 빈 집에서 전라로 변신해 즐거움을 맛보고 있을 때 갑자기 놀러 갔던 가족들이 들이닥친다. 입을 딱 벌린 채 얼굴이 하얗게 질려버린 부모. 발칙한 모습을 보고 배울까 두려워 부모는 옆에 있던 어린 딸의 눈을 얼른 손으로 가린다. 그림 3-16

리바이스는 오히려 이러한 어른들의 두려워함을 위선으로 보고 비웃는다. 기성 세대가 성적으로 문란하면 타락이고 불륜이지만 젊은 사람들이 그렇다면 자유며 순수한 행위라는 공식이 성립된다. 광고를

3-16. 리바이스 〈나
홀로 집에〉

보는 동안 자신도 모르게 젊음을 미화시키는 광고의 최면에 빠져들게
된다. 어른들은 위선적이며 타락했고 멍청하다. 젊음만이 순수하고
아름다우며 희망이다.

리바이스의 경쟁 브랜드인 디젤(Diesel) 광고도 청춘 지상주의를
내세우긴 마찬가지다. 아니 디젤은 리바이스보다 한층 더 도발적이
고 근본적으로 기성 세대의 가치관에 도전한다.

2차 대전 참전 용사들의 금의환향 장면이 동성애자들의 축제로 변

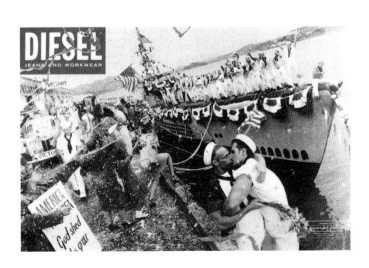

3-17. 디젤 〈해군〉

해 있다. 남자들끼리 키스하는 장면이 클로즈업되어 있다. **그림 3-17**

　세상이 많이 변했다지만 동성애자들을 바라보는 보수주의자들의 편견은 복지 부동이다. 보수주의자들의 눈에 그들은 에이즈(AIDS) 균의 발생 원인이며 자연의 법칙을 거스르는 변태다. 그리고 동성애자들을 각종 사회 제도에서 제외시키려 한다. '커밍아웃'이라는 단어가 일반인들 사이에서도 낯설지 않게 되었지만 아직도 대다수의 성적 소수자들은 세상에 자신들의 존재를 떳떳이 밝히지 못하고 있는 실정이다. 또한 이들에 대한 편견과 혐오로 인해 각종 범죄도 일어나고 있다. 미국에서 동성애자라는 이유만으로 폭행을 당하거나 목숨을 잃는 사람은 하루 평균 네 명에 이른다고 한다. 국내에서도 동성애자들을 상대로 인터뷰를 실시한 결과 동성애자라는 사실을 빌미로 이들에게 행해지는 범죄는 셀 수 없이 많다는 것이 밝혀졌다. 디젤은 보수주의자들의 동성애에 대한 편견을 비웃는 대담함을 보인다.

　또 서구우월주의를 조롱하듯 세계 지도를 거꾸로 돌려 아프리카를 세계의 중심에 놓기도 한다. 그리고 아프리카가 세계를 지배한다는 가상 캠페인을 전개해 간다.

　호화로운 방에 아프리카 젊은 남녀들이 모여 흥청망청 즐기고 있다. 사진 아래 『The Daily African』이라는 신문에 게재된 기사가 보

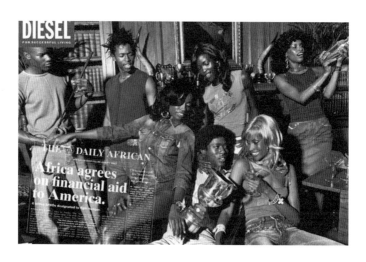

3-18. 디젤 〈아프리카〉

3-19. 디젤 〈돼지
들의 만찬〉

3-19. 디젤 〈돼지
들의 만찬〉

인다. 아프리카는 유럽의 개발 도상국들을 담배 산업 대상으로 삼고
있다는 헤드라인.

이것은 아프리카의 값싼 임금과 자원을 착취해 흡연을 즐겨온 유
럽과 북미를 꼬집는 광고다.

또다른 광고에선 아프리카는 미국에 대한 재정 원조에 동의했다
는 기사를 볼 수 있다.

아프리카 남녀 한 쌍이 기쁨에 젖어 서로를 껴안고 춤추고 있다.
사진 아래에는 캘리포니아 반군들에게 볼모로 잡혀 148일 동안 감금
되어 있던 아프리카 인들이 풀려났다는 뉴스 헤드라인이 보인다.

디젤은 〈아프리카 인 럭셔리(Africa in Luxury)〉 캠페인을 통해 세
계 권력과 부의 주류를 이루고 있는 서구 사회를 공격했다. 그림 3-18

돼지들이 호화로운 식탁에서 파티를 하고 있다. 그런데 진수성찬
을 즐기는 돼지들을 디젤을 입은 여자는 옆에서 가소로운 표정으로
비웃고 있다. 여기서 돼지들은 동물 돼지가 아니라 탐욕 많은 어른들
혹은 부자들을 상징한다는 것을 알 수 있다. 보다 근본적으로는 디젤
이 부와 허식을 최고의 가치로 여기는 자본주의 자체에 조소와 반기
를 들었다고 본다. 그림 3-19

평양에 살고 있는 청년은 술주정하는 아버지와 말다툼 끝에 가출

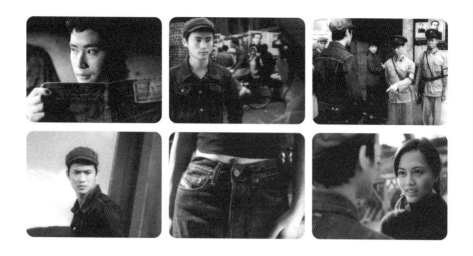

3-20. 디젤 〈평양〉

3-21. 디젤 〈산소
마스크〉

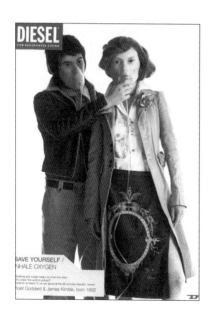

을 결심한다. 여자 친구를 끌고 함께 도피처를 향해 간다. 도피처로 들어가려는 순간 당원들은 그가 청바지를 입고 있다는 이유로 들여보내지 않는다. 자유가 억압된 북한에서 청바지는 용납되지 않음을 상징적으로 보여준다. 그러나 여자 친구는 그를 버리고 혼자서 그곳으로 들어간다. 실망한 청년은 모든 것을 포기한 채 높은 다리에서 떨어지려 한다. 그때 그를 떠났던 여자 친구가 다가온다. 그것도 청바지를 입은 채 말이다. 둘은 다리에서 함께 뛰어내린다. 그리고 지나가던 쓰레기차에 떨어진다.

이 광고는 북한처럼 자유가 극도로 억압된 사회에서 몸부림치는 젊은 남녀를 보여준다. 그들이 다리에서 뛰어내려 지나가던 쓰레기차에 떨어진 것은 자유가 허락되는 어떤 세계로 간다는 암시이기도 하다. 디젤은 자유를 갈망하는 젊은이들에게 구원자 같은 존재라는 메시지를 던진다. 그림 3-20

디젤을 입은 젊은 남녀가 산소 마스크를 하고 있다. 카피는 "Save Yourself, Inhale

Oxygen. (자신을 구하라. 산소를 마셔라.)"이라고 되어 있다. 그리고 "깨끗한 산소를 마시는 것은 우리를 촉촉하고 맑게 한다. 세상이 오염되었다고 걱정할 필요가 없다. 산소 마스크 덕분에 우린 더러운 공기는 무시한 채 영원히 아름답고 깨끗하게 지낼 수 있다."고 설명하고 있다. 여기서 말하는 오염된 공기도 기성 세대의 가치관과 기존 질서나 체계를 뜻한다. 그리고 산소 마스크를 낀 채 영원히 깨끗하고 아름답게 머무른다는 표현은 순수한 젊음을 지킨다는 뜻으로 해석할 수 있다. 그림 3-21

자유주의를 표방하는 네덜란드의 괴짜 광고인 에릭 커셀과 요한 크래머(커셀&크래머 부띠끄 창단 멤버)가 만든 걸작 캠페인 '한스 브링커 호텔(Hans Brinker Budget Hotel)'.

초라한 방에 구색을 갖추지도 않은 침대 매트 하나가 덩그러니 놓여 있다. 카피는 "집처럼 편안한 곳(Just Like Home)"이라 씌어

3-22. 한스 브링커 호텔 〈마침내〉

있다. 이어지는 광고에서는 "마침내 방마다 문이 생겼다", "마침내 화장실에 물도 내려간다", "마침내 방마다 전등도 달렸다", "호텔 입구에 더 많은 개똥이 쌓였다"는 카피가 열악한 호텔의 시설을 잘 나타내준다. 그림 3-22

네덜란드의 수도 암스테르담에 있는 '한스 브링커 호텔'은 국가의 보조금으로 운영되는 유스호스텔이다. 서비스나 시설 어느 하나 내세울 게 없는 후줄근한 이 호텔은 오히려 이런 단점을 역발상을 통해 '젊음의 유머'로 승화해 내는 데 성공했

3-23. 한스 브링커 호텔 〈체크인〉

3-24. 한스 브링커 호텔 〈체크아웃〉

다. 형편 없는 시설이지만 젊은이들이 머물기 때문에 즐거울 수 있을 것이다. 젊음의 장점을 100% 활용한 광고다.

한스 브링커 호텔의 또다른 광고 캠페인에서는 말쑥한 모습으로 체크인 했다가 완전히 망가져 체크아웃 하는 젊은 남녀 시리즈가 전개된다. 안에서 어떤 일이 벌어졌기에 하는 의문이 들지만 그 문제는 어렵지 않게 풀린다. 친구들과 싸움도 하고 술 먹고 천방지축 장난치다 다치기도 하고 며칠씩 샤워도 안 하고 옷도 안 갈아입어 꾀죄죄한 모습. 그림 3-23, 24

젊어서의 실수는 용서받을 수 있다고 했던가. 나이가 들면 철없는 짓은 결코 용납되지 않지만 말이다.

이제 국내 광고도 점점 젊은 소비자를 많이 의식하는 모습이다. 권상우와 김윤아가 모델로 출연한 행텐의 〈맨발 스캔들〉을 보자.

사무실 밀집 지역인 말레이시아 필라우 거리 한복판이 등장한다. 빽빽이 늘어선 차들. 교통 혼잡이 도심의 답답한 환경을 말해 준다. 정체해 있는 택시 위에 권상우가 맨발로 올라서 공중제비를 한다. 답답한 도심 속을 탈출하는 도전적인 이미지다. 한편 김윤아는 말레이시아의 오래 된 기차역에 위치한 격식 있는 레스토랑에 청바지에 배꼽티 차림으로 나타난다. 그리고는 잘 차려진 식탁을 깨부순 뒤 식탁 위에 맨발로 올라간다. 맨발 차림이라는 자체가 격식과 허식에 대한 도전을 상징한다. 여기선 방종조차 사랑받을 수 있는 젊음의 특권

3-25. 행텐 〈택시 위〉

3-26. 행텐 〈식탁 위〉

3-27. 카스 〈톡〉
시리즈

을 나타낸다. 그림 3-25, 26

〈나는 톡〉 시리즈로 신세대의 변화된 라이프 스타일을 보여주는 카스(Cass) 맥주 광고. 〈이력서〉편에서는 "서류 뭉치 속의 똑같은 한 장이 되긴 싫다!"라는 카피와 함께 튀는 방법으로 이력서를 내는 젊은이들이 등장한다. 고층 빌딩 옥상에서 로프와 장비들을 들고 심각한 표정으로 서 있는 20대 초반 젊은이들. 그 중 한 명이 로프를 타고 빌딩 아래로 내려간다. 로프를 타고 내려간 청년은 어느 사무실 안을 신중히 들여다본 후 창문을 닦기 시작한다. 그리고는 뭔가를 꺼내 창문에 붙인다. 대체 무엇을 붙인 것일까. 그것은 이력서였다. 지원하는 회사 사장실 창문에 "사장님 꼭 보세요."라며 이력서를 붙인 것이다. 다수 중의 하나가 되고 싶지 않아 하는 요즘 젊은이들의 심리를 표현한 광고다.

〈사랑〉편에서는 상상을 초월하는 신세대식 사랑을 옴니버스로 이어 나간다. 제복을 입고 임관식을 하고 있는 해양대학교의 의장대 사열 장면이 나온다. 그런데 느닷없이 한 여자가 사열대에 뛰어들어 남자의 볼에 키스를 한다. 여자 대학의 강의실에 한 남학생이 들어와 사랑하는 여학생에게 빨간 장미를 바친다.

톡 쏘는 맛의 맥주 카스는 기존 세대와는 다른 신세대의 톡톡 튀는 감성과 라이프 스타일을 소구한 광고를 통해 젊은 세대의 공감을 유도하고 있다. 그림 3-27

오늘날 기업의 마케팅 활동에서 젊음의 이미지, 가치관 그리고 감성이야말로 최대의 자산이 아닐까 한다. 이제껏 살펴본 젊음을 소재로 한 몇 편의 광고에서 공통적으로 보여주는 것은 기존의 윤리나 가치관에 대한 부정과 도전이다. 광고 대행사 제일기획에서 2003 월드컵 이후 대한민국 17~39세 젊은이들을 대상으로 설문 조사를 실시한 결과 응답자 중 80%가 '내가 사회를 변화시킬 수 있다' 는 가치관

을 가진 것으로 나타났다. 실제 이들 세대는 사회의 변화를 주도한 주역이다. 386세대라 불리는 지금의 30대는 당시 군사 정권의 폭력 및 탄압과 싸워 민주 정부를 세우는 데 결정적인 역할을 했다. 2002 대통령 선거에서도 이들 세대는 기존과 다른 사회 변화를 지향하는 대선 후보자를 당선시키는 데 가장 중요한 역할을 담당했다. 제일기획은 이들을 P세대라 지칭했다. P세대는 사회 전반에 걸친 적극적인 참여(Participation) 속에서, 열정(Passion)과 힘(Potential Power)을 바탕으로 사회 패러다임의 변화를 일으키는(Paradigm-shifter) 세대란 의미를 가지고 있다. 따라서 요즘 젊은 세대의 가장 두드러진 특징을 꼽으라고 한다면 주저 없이 전통을 부정하고 새로움을 추구하는 도전성이라고 말하고 싶다. 또한 조직을 위해 개인을 희생하던 기존 세대와는 달리 개인의 행복을 최대의 가치로 여기는 점도 요즘 세대의 특징이다. 즉 좋고 싫다는 자기 표현 욕구가 강한 것도 P세대가 갖는 성격일 것이다.

도도 화장품은 2001년 자사 브랜드 '빨간통 패니아' 광고에서 당시 성전환 수술로 사회에 화제를 뿌렸던 하리수를 광고 모델로 선택했다. 하리수를 기용한 〈새빨간 거짓말〉이란 광고는 커다란 센세이션을 일으켰을 뿐 아니라 호감도 면에서도 기대 이상의 좋은 평가를

3-28. 도도 화장품
〈새빨간 거짓말〉

받았다. 이는 자극적이고 도발적인 것을 좋아하는 신세대들의 코드와 맞았기 때문이다. 혹은 근본적으로 기존 세대의 방식과는 다른 파격적인 면을 추구하는 신세대의 경향을 반영한 것이 아닐까. 성전환 수술을 받고 남성에서 여성으로 변신한 하리수. 그는 더 이상 사회에서 용인받지 못하는 변태 그리고 자신의 존재를 숨기고 살아야 하는 이방인이 아니다. 그보다는 자신의 성향을 추구하며 사는 용기 있는 신세대라는 표현이 적절하다. 이러한 변화된 가치관이 있기에 여자로 변신한 하리수를 모델로 기용한 광고는 소비자들로부터 높은 호응을 얻을 수 있었던 것이다. 그림 3-28

신세대의 반항과 도발 등 많은 광고에서 부르짖는 이 같은 청년지상주의는 탈권위를 지향하는 포스트모더니즘적 추세와도 깊은 연관이 있다. 포스트모던 사회에서 권위는 힘을 잃어가고 있다. 이제 어른과 선생님, 점잖고 지위가 높은 사람들은 더 이상 본받아야 할 대상이 아니다. 그들을 바라보는 시선은 냉소적이다. 그들은 위선적이고 비겁하고 어리석다.

현대 젊은이들의 문화를 형성하는 데 지대한 영향을 끼친 록큰롤(Rock&Roll)의 핵심적인 매력은 저항 정신에서 찾을 수 있다. 대중음악 평론가 임진모 씨는 저서 《젊음의 코드, 록》에서 "록 음악은 젊은 뮤지션들이 기존의 사운드와 그 사운드를 안고 가는 사회 제도 및 가치를 송두리째 거부하는 젊은이들의 의식과 가치 그리고 자유 정신을 표현한 음악"이라고 정의했다. 영국 북부의 변방, 리버풀(Liverpool)의 노동자 계급 출신 젊은이들이 모여 결성한 전설적인 록 밴드 비틀즈. 이들이 지금까지도 전세계 젊은이들의 영혼에 호소하는 영웅이 될 수 있었던 이유는 록의 반항 정신을 가장 잘 구현했기 때문이다. 그들의 노래 중에 이런 반항의 목소리가 담긴 구절이 있다.

"우린 우리가 하고 싶은 대로 행동한다. 우린 우리가 말하고 싶은 대로 말하고 우린 우리가 입고 싶은 대로 입는다…… 그래, 규칙에만 따를 순 없다는 것을 세상에 알릴 시대가 온 거야!"

1990년대 초반 〈난 알아요〉란 노래로 대중 앞에 나타난 '서태지와 아이들' 역시 당시 제도권 사회에 반기를 든 록 그룹이다. 이들의 폭발적인 인기는 전통적인 사회 관습과 제도에 대한 도전 정신이 없었다면 불가능했을 것이다. 개성과 창의력을 억누르는 한국 교육 제도에 불신과 적개심을 느끼고 17세에 학교를 중퇴한 서태지. 그는 기존 세대와 사회적 인습에 염증을 느끼던 당시 많은 10대들에게 갈증을 해갈시켜 주는 꿈과 희망 같은 존재였다. '서태지와 아이들'은 당시 국내에선 파격적인 오렌지빛 머리 염색과 반바지 문화를 유행시키기도 했다.

KTF 동영상 멀티미디어 서비스 'Fimm(First In Mobile Multimedia)'은 혁신적인 기술과 파격적인 신세대 문화를 연계시키기 위해 서태지를 등장시킨 광고를 런칭했다. 서태지는 그의 열혈 팬들로부터 계란 세례를 맞는가 하면, 서태지 포스터가 찢어져 있기도 하고, 서태지가 출연한 TV 화면이 돌에 맞아 깨지기도 한다. 팬들은 왜 서태지에게 돌을 던지는 것일까. 팬들의 아우성 소리가 여기저기서 들린다.

"정말이지, 서태지 당신은 세상을 놀라게 할 수 있는 그 무엇이 없다면 절대로 절대로 우리 앞에 나타나지 마라. 당신은 새롭고 도

3-29. KTF Fimm
〈서태지〉

전적으로 창조적이지만 그것만으로는 부족하다. 자만하지 마라. 당신은 더 새롭고 놀라워야 한다. 구태의연한 그 어떤 것으로도 우리 앞에 결코 나타나지 말라."고 **그림 3-29**

새로움을 창조하려는 욕구와 기존 세대를 부정하는 문화는 록 음악에만 한정되지 않는다. 프랑스 영화계에서 일어난 뉴웨이브 운동을 보자. 장 뤽 고다르, 프랑수아 트뤼포 등 뉴웨이브 감독들이 내건 구호는 전통에 대한 부정이었다. 형식과 내용 면에서 이전까지의 영화와 혁신적으로 다른 작품을 추구한 결과 이들은 영화의 새 지평을 열었다. 이러한 움직임과 정신은 비단 영화에만 머물지 않고 수십 년을 거치면서 일반인들의 생활과 문화 제반에 파고들었다.

시대 변화를 읽지 못하면 기업은 살아남기 어렵다. 뻣뻣한 목소리로 일관해 오던 우리나라 대기업 광고도 이제 서서히 변화해 가고 있다. 아직은 대기업 광고에서 "삼성이 만들면 표준이 됩니다", "디지털 프론티어"와 같이 자사의 장점을 일방적으로 주장하거나 권위적이고 딱딱한 목소리가 다수를 차지하고 있으나 일부 달라진 모습도 볼 수 있다. http://id10100.samsung.com은 20~30대의 젊은층을 대상으로 삼성이 디지털 선도 기업이라는 이미지를 구축하기 위해 만든 매우 독특한 개념의 인터넷 광고 사이트다. 이 사이트에 접속하면 20대 네티즌들이 공감할 수 있는 이야기를 드라마 형식으로 만든 CF를 볼 수 있다. 여기서 ID는 Digital Identity를 뜻하며, 10100은 이진법으로 풀어쓴 20이다. 즉 ID10100은 디지털을 공감하는 20대의 정체성을 일컫는다. 광고는 〈Between〉, 〈Remind Wave〉, 〈ING〉, 〈Alternative〉 시리즈로 제작되고 있다. 〈Between〉편은 소통의 단절을 겪던 두 20대의 젊은이들이 디지털을 매개로 희망을 찾아가는 이야기를 한 편의 단편 영화처럼 보여준다. 그런가 하면 〈Alternative〉편은 '20대의 이유 있는 선택'이라는 테마로 자기만의 가치를 추구하며 소신껏 살아가는 20대 젊은이들의 실화를 바탕으로 제작됐다. 이름 있는 직장을 그만두고 떡 디자이너의 꿈을

키우는 젊은이, 남자로 태어났지만 여성으로 살아가는 패션 모델, 단편 영화 배우 등의 에피소드가 전개된다. 삼성은 이 사이트를 통해 20대의 문화 코드를 지속적으로 만들어 나가고 있다. 삼성 구조조정본부의 한 관계자는 기존에 삼성 이미지에 대한 선호도가 유독 20대 사이에서만은 떨어진 점을 감안해 이 광고 사이트를 제작하게 되었다고 설명했다. 그리고 ID10100 사이트에서 광고를 전개한 후부터 20대 네티즌 사이에서 삼성에 대한 호감도가 크게 증가한 것으로 나타났다고 한다.

파격적이고 도발적인 젊은 세대의 욕구를 보다 적극적으로 담아낸 국내 대기업의 광고를 보려면 더 시간이 필요할 것 같다. 한 가지 분명한 것은 대기업마저도 어깨에 힘을 빼고 젊은 세대의 감성에 호소할 수 있는 광고를 내놓지 않으면 이미지 경쟁에서 뒤질 수밖에 없다는 점이다. 또한 앞으로 점점 더 많은 광고들이 방황하고 반항하고 도발적으로 창조하는 젊음의 초상을 그릴 것이라고 본다.

할리 데이비슨(Harley-Davidson). 고가의 오토바이 할리 데이비슨을 타고 질주하는 남자. 남자의 손을 보라. 속도감을 표시한 것이 도발적이다. 광고가 표현하는 것은 도발, 젊음이다. **그림 3-30**

3-30. 할리 데이비슨

3-31. TTL

3-32. 베네통

광고가 들려주는 문화 이야기

TTL 시리즈는 광고의 표현 자체가 기존 방식을 거부한 파격적인 스타일이다. 그림 3-31

　전통적 관습을 거부하고 신성불가침의 영역에 도전한 베네통 광고. 그림 3-32

　예의 범절을 외치는 어른들에게 반항하듯 자동차 문 위에 다리를 올려놓은 제임스 딘. 제임스 딘이 리바이스 청바지를 즐겨 입었다는 광고 문구는 이 브랜드의 성격을 상징적으로 보여준다. 그림 3-33

3-33. 리바이스
〈제임스 딘〉

Ⅱ. 광고의 옷 갈아입기

> ❝
>
> 서비스와 정보 산업이 주류가 된 동시대에 소비자는 눈에 보이지 않는 상품(non-material goods)을 소비한다. 인터넷 서비스, 소프트웨어, 관광업 및 각종 문화 산업은 제품을 생산하지 않는다. 그래서 소비자들이 구매하는 것은 제품 자체가 아닌 제품을 통한 행복, 재미, 만족이다.
>
> ❞

1. I want my MTV

— 미국 팝 문화의 절정 MTV

1) 뮤직 텔레비전의 등장과 음악의 상품화

1981년 음악 전문 케이블 채널 MTV(Music Television)의 출현은 '뮤직 비디오 시대'의 막을 열었고 듣는 음악에서 보는 음악이라는 음악 장르의 변화를 가져왔다. 연출된 쇼를 보고 즐길 수 있는 뮤직 비디오는 엄청난 흡인력을 가지고 시청자들을 끌어모으기 시작했다. 특히 25세 미만의 젊은 세대를 타깃으로 삼는 마케팅 전술을 펼침으로써 10대 취향에 부합하는 음악 방송국으로서의 입지를 굳힌다. 1980년대 마이클 잭슨, 마돈나, 듀란듀란 같은 댄스 뮤직 가수들의 전성 시대는 MTV가 존재했기에 가능했다. MTV에 자주 모습을 드러내는 가수의 앨범은 빌보드차트에서도 상위 리스트에 오르게 되는 것이 순리가 되었다. 브리트니 스피어스가 최고의 스타로 부상하게 된 것도 MTV가 스피어스의 비디오를 틀고 나서부터였다. 언어의 장벽이 없는 음악 산업은 미국 내에서뿐만 아니라 세계를 누비며 성공을 거두고 있다. 오늘날 전세계에서 가장 인기 있는 케이블 방송이 된 MTV는 비단 팝 뮤

직뿐만 아니라 패션, 영화와 각종 틴에이저 유행에 이르는 10대 대중 문화에 막강한 영향력을 끼치는 미디어로 부상했다.

2) MTV가 창조해 낸 대중 문화의 지도

이 케이블 방송사의 거대한 상업적 성공은 결국 꾸준히 대중화를 지향해 온 결과다. 백남준 선생은 "현대 미술을 이해하려면 MTV를 보라."며 현대 미술이 얼마나 대중성에 강박 관념을 가지고 있는지를 꼬집었다. MTV야말로 대중성과 통속성을 지향하는 미국 문화의 결정체라 할 수 있다.

MTV가 초창기에 펼친 "I want my MTV"라는 캠페인의 위력은 실로 대단했다. 너도나도 "나는 MTV를 원해요"라고 외치는 전술은 결국 대중을 바이러스처럼 전염시켜 가는 데 큰 공헌을 했던 것이다. 또한 세대 공유를 나타내는 '제너레이션 강조'가 타깃층에 흡인력을 갖는다. 초창기 MTV는 "No wonder there's MTV generation(MTV 세대가 있다는 데는 의심의 여지가 없다)"이라는 문구로 광고 캠페인을 펼쳐 나갔다.

MTV가 대중 문화에 미치는 영향력을 고려해 볼 때 이 방송사의 컨셉을 가장 명확하게 전달한 광고라는 평가를 듣는 TV 광고 〈유까

4-1. MTV 〈유까 형제〉 1

4-2. MTV 〈유까
형제〉 2

4-3. MTV 〈유까
형제〉 3

형제(Jukkas Brothers)〉편을 보자. 이야기는 이렇게 시작한다. 도시에서 아주 멀리 떨어진 북유럽의 외딴 숲속 마을에 촌뜨기 4형제가 살고 있다. 성씨가 '유까'인 이들 4형제는 생김새도 전형적인 벌목꾼들이며 요즘엔 구경하기도 힘든 누더기 패션은 우습기마저 하다. 네 명의 형제는 각기 다른 개성을 가지고 있는 듯한데 그래도 막내 유까를 제외한 세 명의 형들은 나름대로의 '닮은꼴'을 가지고 있다. 그것은 바로 MTV를 시청함으로써, 첨단 유행을 어설프게라도 따라가고 있다는 것이다. 그림 4-1

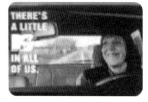

4-4. MTV 〈경적〉

예를 들면, 미국 10대들이 골목에서 즐겨 타는 스케이트보드를 탈 줄 안다든지 누더기 벌목꾼 차림이지만 셔츠를 바지 위로 빼어 입는다든지, 섹시하게 춤을 출 줄 안다. 하지만 형들과 떨어져 더 조그만 오두막집에서 혼자 사는 막내 유까는 MTV를 보지 않는다. 그래서 어설프게나마 팝 문화를 접해보지 못했기에 맏형에게 항상 벌을 받는다. 촌스러운 유까 형제 중에서도 가장 세속에 물들지 않고 토속적인 막내에게 가해지는 벌은 바지를 벗기고, 엉덩이에다 MTV 로고를 아프게 새겨 넣는 것이다. 맨 끝에 나오는 "Be Cool with MTV(MTV보면서 세련된 사람이 되자)."라는 내레이션이 대중성을 지향하는 MTV의 메시지를 잘 전달하고 있다. 그림 4-2, 3

이렇듯 청소년층에게 얻는 폭발적인 인기는 이들의 취향과 요구를 누구보다 정확히 파악하고 충족시켜 주기 때문에 가능했다. TV를 통한 음악의 대중화와 청소년에게 미치는 파급 효과를 고려해 볼 때 MTV는 젊은 세대의 팝 문화(Popular Culture)를 반영하고 주도하는 문화 산업의 메카라고 할 수 있다.

MTV 광고는 철없는 젊은 세대만이 소유할 수 있는 엉뚱한 장난기, 괴짜스러움을 은유하고 있는 작품을 끝없이 생산한다.

10대 소녀 둘이서 인적 드문 외진 길을 걷고 있다. 이때 뒤에서 오던 승용차의 경적이 울린다. 마침내 자기들을 태워줄 차가 오는가 보다 라고 생각한 이 소녀들은 반가워 차를 향해 다가가려 하는데, 에구 속았구나! 차를 모는 사람은 멀쩡한 중년의 부인인 듯한데 살짝 미끼를 던져 순진한 소녀들을 기대하게 만들어놓고는 물구덩이를 지나며 물벼락을 씌워 어처구니없게 만든다. 그리고는 숨겨둔 장난기를 해소해 버려 아주 통쾌한 듯 미소를 짓는다. 도대체 저 아주머니가 왜 그런 엉뚱한 행동을 했을까 라고 의아해하는 동안 "There's a little

4-5. MTV 〈욕실 매트〉

bit of MTV in all of us(우리는 누구나 MTV적 기질을 조금씩은 다 가지고 있어요)."라는 카피가 나오며 궁금증을 풀어준다. 그림 4-4

또 한 편의 시리즈에서는 욕조 옆에 바닥에는 욕실 깔개가 있고, 남자는 물끄러미 이 매트를 주시한다. 그러더니 가위를 집어 들어 매트에서 뭔가를 도려내는데 그 다음 장면을 보니, 거울 속에 비친 남자는 매트에 팔을 낄 수 있는 두 개의 구멍을 뚫어 마치 산적처럼 털코트를 걸치고 있다. 정상적인 상태에서는 왜 그랬는지 이해하기 힘들지만, 역시 "There's a little bit of MTV in all of us(우리는 누구나 MTV적 기질을 조금씩은 다 가지고 있어요)."라는 카피가 수수께끼에 답을 던지는 셈이다. 그림 4-5

〈Making Sense of the 60's(60년대 이해하기)〉라는 프로그램을 보면, 1960년대에 로큰롤은 세대의 동질성(identity), 곧 같은 세대간의 연대감을 조성하는 역할을 했고, 당시 젊은층의 특이한 성향을 대변해 주는 매개체가 되었던 것을 알 수 있다. 음악은 이처럼 세대나 개인의 취향을 구분해 주는 문화 코드다. 특히 1960년대 로큰롤이 젊은이들 사이에서 선풍적인 인기를 얻으며 기존 사회와 구세대의 관습에 대한 반항심을 표출하는 데 주된 역할을 담당한 이후로는 팝 뮤직에서 기성 세대의 관습과 스타일을 거부하는 경향이 계속 두드러졌다. 팝 뮤직이 주류 문화에 대항하는 일종의 주변 문화(subculture)의 성격이 뚜렷하다고 이해하면 될 것이다.

따라서 MTV는 유행에 민감하고, 자유분방하며, 고상한 주류 문화를 조소하는 다소 엽기적인 스타일을 추구한다. 어른들이 가장 염려하고 경계하는 섹스, 마약, 그리고 폭력 같은 일명 '미국 뒷골목' 소재가 단골 메뉴로 쓰여 기존 세대에 대한 일탈 심리를 표현함과 동시에 청소년의 호기심을 자극하는 촉매제로 사용되고 있다. 이런

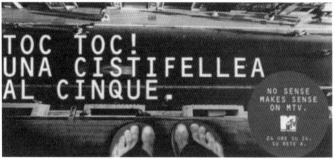

맥락에서 보면 MTV는 오락성과 상업성의 극대화를 추구한 나머지 '문화적 도덕의 상실' 이라는 부정적인 측면을 낳았다.

No sense makes sense on MTV(MTV에서는 엉뚱함이 통한다) **그림 4-6**

뭔가 파격적이고 엽기적인 광고들을 통해서 자기만의 색깔을 분명히 다지고 있는 것을 알 수 있다.

MTV가 창조해 낸 유명한 프로그램인 〈리얼 월드 시리즈(Real World Series)〉는 오디션을 통해 선발된 5~7명의 젊은이들이 한 집에서 생활하는 모습을 각본 없이 리얼하게 보여주는 프로그램이다. 이 프로그램의 취지는 마약, 섹스, 동성애 같은 젊은 세대들의 가치관이나 문화를 여과 없이 있는 그대로 보여주는 데 있는 것 같다.

2000년 클리오 광고제에서 수상한 세 편의 〈리얼 월드 시리즈〉는 MTV가 만든 리얼리티(Reality) 프로그램에 대한 광고다.

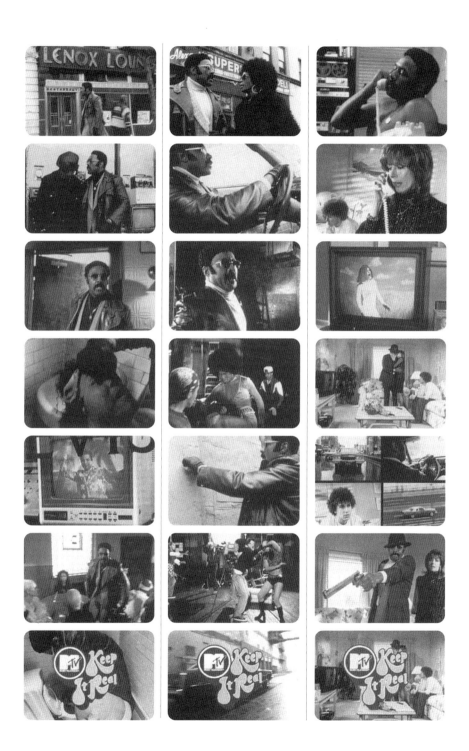

실제 MTV에서 방영됐던 뮤직 비디오를 패러디해 만든 광고인데
청소년들의 동성애에 대한 기성 세대의 곱지 않은 시각, MTV 문화
가 낳은 저질스러운 엽기성을 생생하게 보여주고 있다. 이 작품을
보고 난 후의 전체적인 느낌은 굉장히 엽기적이며, 파격적인 윤리
코드가 담겨 있는 듯하다는 것이다. 그림 4-7~9

젊은 세대의 문란한 성 생활을 그대로 보여주는 광고도 MTV가
낳은 저급한 미국 팝 문화의 단면을 보여준다. 뮌헨에서 런칭된
MTV 광고에서는 집단 섹스를 벌이고 있는 동성연애자들이 자연스
럽게 등장했다. 그림 4-10

젊은 세대의 코드에 부합하고 범세계적인 대중성을 지향하는
MTV의 대표적인 스타일은 저질 혹은 엽기성이다.

MTV가 1980년대 이후 사회와 문화에 끼친 영향력은 막대하다.
TV로 보는 뮤직 비디오는 음악성뿐만 아니라 비디오 감독의 연출력
이 앨범의 히트를 좌우하는 가장 큰 변수가 되게 만들었다. 비주얼
이 음악의 성공 여부를 가늠하는 시대가 된 것이다. 또한 영화와 광
고를 베껴 만든 영상물은 파편화된 이미지에 불과할 뿐 아무런 의미
도, 가치도 없다. 끊임없이 생산되는 쓰레기 같은 이미지들을 소비
하는 것이 MTV 시대가 초래한 문화 현상이다.

이와 함께 팝 뮤직은 패션과 영화 제작 방식에도 지대한 영향을 미치는 요소가 되었다. MTV가 창조해 낸 〈리얼 월드 시리즈〉는 TV에서 리얼리티 프로그램의 유행을 낳게 하는 시조가 되었다. 가장 은밀하고 개인적인 것을 여과 없이 보여주는 각종 리얼리티 프로그램들을 보고 있으면 문화적 타락이 어디까지 계속될지 한심할 정도다.

이처럼 MTV의 존재는 하나의 방송 채널 이상의 의미로, 미국 대중 문화의 지형도를 바꾸어놓았다.

2. 인생은 짧고 쾌락은 영원하다

4-11. 나이키 〈술래잡기〉

2002년 칸 광고제 필름 부문에서 그랑프리를 수상한 나이키의 〈술래잡기(Tag)〉편과 인쇄 부문 그랑프리를 수상한 '클럽 18-30'은 모두 '그저 즐기자'는 컨셉으로 제작되었다는 공통점을 가지고 있다. 나이키의 〈술래잡기〉는 거리에서 마주친 생면부지의 어른들끼리 술래잡기를 하는 내용이다.

먼저 한 남자가 아무 이유도 없이 또다른 남자의 어깨를 툭 치면서 술래잡기는 시작된다. 자신의 어깨를 건드리자 장난을 건 상대방을 잡기 위해 전력 질주하는 남자. 거리에 있던 사람들은 모두 그를 피해 숲과 지하철로 도망친다. 지하철 승강장에 있던 사람들이 모두 지하철에 올라타고 문이 닫힌다. 허탈해진 남자는 이때 지하철

에 타지 못하고 서성이는 한 남자를 발견하고 그를 잡기 위해 다시 달리기 시작한다. 다 큰 어른들의 치기. 그림 4-11

이 광고를 제작한 와이든앤케네디(Wieden&Kennedy)의 크리에이티브 팀은 광고 전문지 『샷(Shot)』과의 인터뷰에서 "플레이(play)는 스포츠의 어머니라는 아이디어를 나이키에 제공했고, 나이키측은 이에 매우 흡족해했다."고 말했다. 이 광고는 단지 유희의 개념으로 제작되었고 칸 광고제에서 대상을 수상했다.

또 인쇄 부문 대상인 리조트 광고 '클럽 18-30'은 젊은이들이 휴양지에서 벌이는 섹스 장면을 이미지 합성으로 연출해 냈다. 〈해변가〉,

4-12, 13. 클럽 18-30

광고가 들려주는 문화 이야기

4-14. 엑스박스 〈샴페인〉

〈바(Bar)〉 그리고 〈수영장〉 세 편의 시리즈로 제작된 '클럽 18-30'은 여행하면 섹스를 연상하는 20~30대 젊은 층의 심리를 잘 반영한다. 그림 4-12, 13

한편 필름 부문에서 나이키와 대상을 놓고 경합을 벌이다 금상 수상에 머문 게임 소프트웨어 엑스박스(X-box)의 〈샴페인〉편 메시지도 위의 두 편과 대동소이하다.

분만실에서 아기를 출산하려고 힘을 주는 임산부. 엄마 뱃속에서 나온 아기는 코르크 마개를 따자 솟아오르는 샴페인처럼 창 밖으로 튕겨나간다. 탯줄도 자르지 않은 채 화살처럼 세상을 날아가는 아기는 순식간에 소년, 청년을 거쳐 노인의 모습으로 변하면서 마지막엔 묘지의 관 안으로 떨어진다. 그리고 "인생은 짧다. 더 많이 놀아라. (Life is short, play more.)"는 엔드카피로 끝난다.

인생을 재미있게 살라는 메시지를 요람에서 무덤까지의 파노라마를 보여주면서 가슴에 와 닿게 전하는 광고다. 그림 4-14

모두 동시대의 철학이자 감성인 쾌락주의(Hedonism)를 공감할 수 있는 대표적인 광고 작품들이 아닌가 한다.

니체는 《즐거운 지식》에서 "현대의 가장 위대한 사건은 신이 죽었다는 것이다."라고 역설했다. 그는 죽음으로써 영생을 얻는다는 기독교의 사상이 현세의 삶을 경멸하게 만들었다며 기독교를 비난했다. 중요한 것은 관념이 만들어낸 영생이 아니라 한 번밖에 없는 짧은 우리의 생이다. 신이 죽은 자리엔 쾌락이 대신하게 된다. 또 니체에 의하면 '선과 악'은 기독교에서 말하는 것처럼 불변하는 것이 아니라 상황에 따라 변하는 성격을 가졌다. 즉 선과 악은 시대와 장소에

따라 다른 상대적인 것이다. 선과 악에 대한 구분이 모호해지자 죄의식도 설자리를 잃게 된다. 이 사상은 당시 소크라테스 이래 서양 철학에서 중시해 온 도덕적 삶을 위한 욕망의 억제, 즉 금욕주의를 뒤흔드는 일대 혁명이었다. 기독교적 금욕주의를 부정하고 삶을 긍정하는 니체의 철학은 포스트모더니즘에 영향을 준다. 오늘날엔 영원한 행복을 얻기 위해 현세의 쾌락을 희생하던 기독교적 윤리는 설득력을 잃게 되었다.

이러한 사상의 변화와 함께 세계 대전을 경험한 유럽에서는 진보주의에 대한 회의가 싹튼다. 과학의 발달로 앞으로만 달려오던 서구 사회는 세계 대전으로 인간성 상실과 전쟁의 참상을 목격하면서 진보라는 개념을 부정하게 된다. 그리고 그것은 유토피아의 환상을 무너뜨린다. 세계는 궁극적인 목적을 향해 일직선으로 나아가는 것이 아니다. 미래는 유토피아가 아니라 불확실한 미로다. 불확실한 내일을 위해 오늘을 희생하기보다는 현재를 즐겁게 사는 것이 가장 바람직한 일이다.

1990년대 초반부터 2003년도까지 칸 광고제의 수상 작품들을 보면 계속해서 유머 광고가 강세를 보이고 있다는 것을 눈치채게 된다. 칸 광고제 심사 위원으로 활동한 바 있는 파스쿠알 바벨라(Pasquale Barbella)가 "칸에서 사장상을 거머쥐려면 유머를 사용하라."는 조언을 던진 것도 다시 한 번 유머 광고의 위력을 일깨워주는 예다. 사회 곳곳에서 쾌락주의가 판치고 있는 판에 광고가 많이 웃기면 웃길수록 호응도가 높아진다는 것은 불 보듯 뻔한 공식이다. 오늘날 유머 광고는 일일이 열거하기도 힘들 만큼 그 종류와 수가 많다.

애완견 사료 '시저(Cesar)'는 주인과 강아지가 너무나 닮은 사진을 시리즈로 보여준다. 그리고는 "생긴 것은 비슷해도 먹는 건 달라야 합니다"라는 카피를 던지고 있다. 2000년도 칸 광고제에서 수상한 작품이다. **그림 4-15**

'존 웨스트'라는 연어 통조림 제품 광고다.

4-15. 시저 애완견
사료

오염되지 않은 깨끗한 물에 사는 연어를 잡기 위해 존 웨스트 직원은 사람의 손길이 닿지 않는 깊은 산속으로 간다. 잡은 연어를 가져가려 하자 그곳을 지키고 있던 곰이 나타나 인정 사정 없이 그를 때린다. 연어를 포기하고 돌아가야 할까? 천만의 말씀이다. 역부족으로 곰에게 얻어맞던 존 웨스트의 직원은 곰의 급소를 찬다. 그러자 곰은 쩔뚝거리면서 도망가고 직원은 그 틈을 타 잡

4-16. 존 웨스트

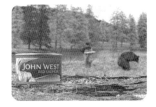

은 연어를 가지고 온다. 2001년 칸 광고제 TV-CM 부문 금상을 수상했다. **그림 4-16**

각각의 사진은 상점의 옥외 전광판이다. 그런데 보이는 영문 철자를 읽어보면 단어의 뜻이 기가 막힌다. 첫 번째로 스테이크 하우스. 우리나라에서 아웃백 스테이크 하우스가 유명하듯 앵거스(Angus) 스테이크 하우스는 영국의 대표적인 스테이크 체인점이다. 그런데 g자에 불이 나가 보이지 않자 Angus가 아닌 Anus(항문)로 읽힌다. 주유소 전광판이다. 쉘(Shell)이라는 세계 1위의 오일 제조 판매 회사 이름이다. 앞 글자 S의 전광판 불이 들어오지 않으니 hell(지옥)로 읽힌다. 고급 숙소의 전광판이다. Dynasty Hotel(왕조 호텔)에서 D와 Y에 불이 들어오지 않아 nasty Hotel(불결한 호텔)로 180도 다른 뜻이 되어버렸다.

Rangoon Restaurant(버마 음식을 하는 레스토랑)에

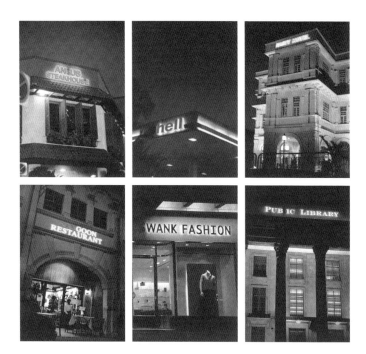

서 R에 불이 들어오지 않아 goon(폭력배)으로 읽힌다.

고급 부띠끄다. Swank(우아한, 도도한)이란 부띠끄 이름이 S에 불이 들어오지 않아 Wank(자위 행위하는 사람, 머저리)로 되었다.

공립 도서관이다. Public에서 L의 불이 들어오지 않아 Pub ic Library, 즉 퍼브 같은 도서관이란 뜻이 되었다.

각각의 사진 밑에는 "Time to switch to Toshiba professional lighting(이제 도시바 전광판으로 바꿀 때가 되었다)"는 문구가 적혀 있다.

도시바 전자가 자사의 정교한 전자 기술을 언어 유희를 통해 전달하고 있다. **그림 4-17**

파말랏(Parmalat) 우유 광고를 보자. 덩치 큰 강아지가 고양이한테 한방 먹은 모양이다. 온몸에 붕대를 감은 모습이 클로즈업되어 있고 그 밑에 아주 작은 고양이가 '그래, 맛이 어때?'라는 표정으로 미소짓는 모습이 대조를 이룬다.

커다란 고양이의 그림자가 강아지를 압도하고 있는 사진이다. 톰과 제리인양 이번에도 강아지는 고양이에 잔뜩 주눅들어 있다. 우유를 마시면 누구나 힘이 솟는다는 메시지를 한바탕 웃음을 자아내는 역발상 기법으로 풀어냈다. 그림 4-18, 19

앞으로 사람들은 길고 지루하며 심각한 메시지를 던지는 광고보다는 어이없는 웃음을 선사하는 유머 광고를 더욱더 선호할 것이다.

쾌락지상주의를 초래한 또 하나의 요소는 산업 형태의 변화다. 서비스와 정보 산업이 주류가 된 동시대에 소비자는 눈에 보이지 않는 상품(non-material goods)을 소비한다. 인터넷 서비스, 소프트웨어, 관광업 및 각종 문화 산업은 제품을 생산하지 않는다. 그래서 소비자들이 구매하는 것은 제품 자체가 아닌 제품을 통한 행복, 재미, 만족이다.

4-18, 19. 파말랏
〈붕대 감은 강아지〉,
〈그림자 앞 강아지〉

인터넷 서비스를 예로 들어보자. 사람들은 많은 시간을 인터넷이나 게임 같은 가상 현실(virtual reality)의 영역에서 생활한다. 그런데 가상 현실의 공간은 현실에서는 맛보지 못하는 대리 만족을 구할 수 있는 곳이다. 사이버 공간에서 궁전 같은 집을 짓는 일은 현실 세계에서 그렇게 하는 것보다 훨씬 쉽다. 실제 아프리카나 미국, 유럽을 여행하는 것은 쉽지 않지만 인터넷상으로 이들 나라를 둘러보는 것은 시공의 제약이 없이 가능한 일이다.

이처럼 오늘날 젊은 세대에게 디지털은 기술 이상의 그 무엇, 즉 오락(entertainment)적 기능을 제공한다. 휴대폰을 살 때 구매자들은 더 이상 얼마나 잘 터지느냐보다는 어떤 오락적 기능을 가지고 있느냐(가

령 카메라폰, 뮤직폰, 무선 인터넷, 컬러 화면 등)를 먼저 고려하지 않나. 그렇다 보니 디지털 제품의 광고 내용도 "디지털 익사이팅 (Digital Exciting)"이란 슬로건처럼 점점 디지털을 통한 유희를 내세우는 추세다. 따라서 첨단 기술 제품을 더 많이 소유할수록 더 많은 유희의 수단을 가진 자가 된다.

SK텔레텍의 스카이 슬라이드 뮤직폰 광고다.

남자 주인공(고수)이 거리를 걸으며 힙합 춤을 추고 있다. 핸드폰 광고에서 왜 힙합 춤이 필요했을까. 슬라이드 뮤직폰은 MOD(Music On Demand)라는 새로운 기능이 장착돼 있어 무선 인터넷을 통해 음악 파일을 실시간으로 즐길 수 있다. 뿐만 아니라 다운로드 받아서 저장도 가능하다.

이 핸드폰만 있으면 언제 어디서나 음악을 즐길 수 있다는 메시지다. 그림 4-20

4-20. KTF IMT 카메라폰 (SK 텔레텍 뮤직폰 광고와 유사한 광고)

화장실 거울 앞에서 캐주얼 복
장을 한 젊은이(고수)가 랩 춤을 추
고 있다. 역시 여자 화장실 거울
앞에서 롱부츠와 미니스커트 차림
의 여성(조이진)이 랩 음악에 맞춰
춤을 추고 있다. 이 두 사람이 화
장실에서 나오다 부딪힐 때 나오는
자막은 "This is Basic, Basic
House"다. 그림 4-21

캐주얼 브랜드 베이직하우스는
요즘 젊은이들이 원하는 삶의 코드

4-21. 베이직 하
우스

인 랩 음악과 춤을 사용해 자신을 표현하고 즐길 줄 아는 신세대의
감성을 표현했다. 옷 광고에 옷 이야기는 없어졌다. 다만 나를 표현
하고 즐기는 데 필요한 춤과 랩 음악이 있을 뿐이다.

또한 서비스 산업 사회에서는 생산과 소비가 함께 경제 활동의
주축을 이룬다. 생산 위주의 산업 사회였던 19세기, 마르크스는
인간의 본질을 노동이라 규정했지만 오늘날엔 노동과 유희가 모두
인간 본연의 성질이 된 셈이다. 소비 사회는 후기 산업 사회로 들
어서면서 기계화에 의한 대량 생산이 초래한 제품의 과잉 공급에
서 그 시발점을 찾을 수 있다. 물건이 남아돌기 시작하자 그것을
소비해 줄 사람들이 필요하게 된 것이다. 때문에 근면과 절약을
미덕으로 여기던 산업 혁명 초기 때와는 달리 사치와 쾌락을 즐기
고 일뿐만 아니라 여가를 즐길 줄 아는 것이 미덕으로 여겨지기
시작했다. 산업이 발달한 미국은 1950년대 이르러 소비자들의 취
향이 다양해지고 예측하기 어려워지는 것을 경험했다. 이에 보다
섬세한 소비자의 욕구에 대한 마켓리서치가 실시되었고 물건을 대
량 생산하지 않고 세분화된 수요 시장을 겨냥한 제품을 만들기 시
작했다. 또한 기능보다는 디자인을 통한 제품의 차별성에 치중했
다. 이러한 제품 생산을 위해 보다 유연하고 창의적인 생산 방식

으로의 전환이 필요했다. 이것
이 포스트포디즘(Post-Fordism)
이다. 포스트포디즘은 산업의
발달로 인한 풍족한 경제가 낳
은 결과로 후기 자본주의 사회
로의 전환점이다. 차별화된 소
비란 결국 소비를 통해 존재의
가치를 평가받고 싶어하는 소비

4-22. 현대카드
〈열심히 일한 당신
떠나라〉

주의(consumerism)다. 이때부터 경제 활동은 생산 중심에서 소비
중심으로 돌아서는 경향을 나타냈다. 노동자들은 보다 많은 여가
시간을 선호하기 시작했고 적게 일하고 적게 버는 길을 택하는 양
상을 보였다.

현대 카드의 〈열심히 일한 당신 떠나라〉 시리즈에서 일과 함께 여
가를 중시하는 소비 사회의 트렌드를 읽을 수 있다. 그림 4-22

CJ는 무겁고 딱딱했던 이미지에서 탈피하기 위해 지루하게 사업
영역을 소개하던 기존의 광고 방식을 버리고 '직장인의 즐거움'이라
는 테마로 기업 PR을 제작했다. 〈스케이트보드〉편에서는 땀을 뻘뻘
흘리고 숨을 헐떡이며 누워 있는 여성의 얼굴이 나온다. 연신 넘어지

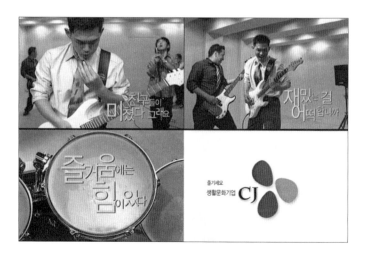

4-23. CJ 〈밴드〉

고 다치기를 반복하지만 이 여성의 얼굴엔 즐거움이 가득하다.

또 〈직장인 밴드〉편에서는 직장 생활을 하면서도 취미로 밴드를 구성한 실제 모델들을 등장시켰다. 바쁘고 힘든 직장 생활 속에서도 퇴근 후엔 밴드 활동을 하는 이들. 일과 여가를 모두 즐기려 노력하는 요즘 직장인들의 심리를 이용해 CJ가 즐거움을 주는 기업이라는 메시지를 전한다. 광고 말미에 나오는 "즐기세요 CJ"라는 카피가 그러한 메시지를 더욱 선명히 읽게 도와준다. **그림 4-23**

한편, 냉전의 종식으로 대립과 대결의 구도가 무너지고 긴장이 완화되었으며 관심사는 이데올로기가 아닌 문화로 옮겨갔다. 문화는 보다 다원화된 가치관과 '맞고 틀리다' 식의 이분법적 논리보다는 감성을 요구한다.

광고는 이러한 사회적 정서를 반영하고 또 다른 어떤 장르의 커뮤니케이션보다 활발히 쾌락의 정서를 생산하는 도구로 사용되고 있다. 죄의식이 없는 사람, 사리분별을 많이 하지 않는 사람, 생각하지 않고 즐기는 사람, 일보다 노는 걸 좋아하는 사람, 남보단 나를 먼저 생각하는 사람, 목적 의식이 뚜렷하지 않은 사람, 유머러스한 사람.

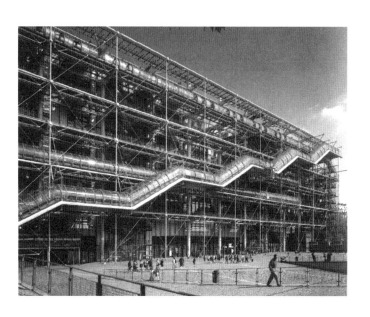

4-24. 퐁피두 센터

그런 사람들이 주로 요즘 광고의 프로타고니스트(protagonist)로 제
시되고 있지 않은가 하는 생각이 든다.

파리의 퐁피두 센터에서 기능보다는 개성과 디자인을 중시하는
포스트모던 트렌드의 건축 풍조를 찾아볼 수 있다. **그림 4-24**

광고 스타일이 말해 주는 새로운 트렌드

1. 신세대와 서스펜스 광고

하반신 불구자로 보이는 남자가 휠체어를 타고 힘겹게 이동하는 모습이 지속된다. 정상인보다 이동이 자유롭지 못한 모습을 보면서 안타까운 심정을 느끼게 된다. 힘겹게 역을 지나 건물에 들어선 그는 갑자기 휠체어 바퀴가 창살에 걸리자 일어나 수첩에다 뭔가를 기입한다. 여기서 자막으로 그에 대한 소개가 나온다. 우베 그랄, 건축가. 그는 하반신 불구자가 아니라 건축가였던 것이다. 장애인이 이용하기에도 편리한 건축 설계를 위해 철저히 장애인의 입장이 되어본 새로운 시도. 그리고 맨 마지막에 "세상은 다르게 생각하는 사람이 지배한다"는 카피가 나온다. 2001년 칸 광고제에서 금상을 수상했던 독일 신문 『Die Welt』의 기업 이미지 광고인데 새로운 시각으로 세상을 바라보는 진보적인 저널이라는 이미지를 반전의 효과를 사용함으로써 더욱 드라마틱하게 전달하는 것을 볼 수 있다. 그림 5-1

중년의 신사가 길을 걸어가고 있는데 맞은편에서 깍두기 머리를 한 불량스럽게 생긴 남자가 달려와 그를 밀쳐 넘어뜨린다. 광고는

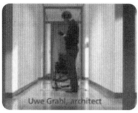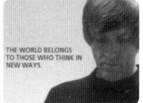

5-1. 『Die Welt』
〈건축가〉

여기서 끝난다.

그러나 잠시 후 다른 각도에서 그 장면을 보여준다.

중년의 신사가 걷고 있는데 그 위로 공사판에서 실수로 떨어뜨린 돌이 떨어지고 있다. 이를 모르고 지나가는 신사를 맞은편에서 깍두기 머리 남자가 달려와 구해준 것이다.

이 광고를 통해 영국 일간지 『가디언(The Guardian)』은 편향된 시각에서 벗어나 객관적이고 공정한 눈으로 세상을 바라본다는 기업 메시지를 우회적으로 전하고 있다.

이처럼 관객을 영상 속으로 유혹하는 오락적인 요소 중에서 서스펜스를 빼놓을 수 없다. 알프레드 히치콕(Alfred Hitchcock) 감독은 영화에서 극적인 반전, 즉 서스펜스를 사용함으로써 보는 이로 하여금 애간장을 태우며 한시도 눈을 떼지 못하게 하는 마법을 쓴 것으로 유명하다. 이렇게 서스펜스의 효과를 노릴 수 있는 것은 사진이나 그림과는 달리 '시간의 흐름'에서 이루어지는 영상 미디어의 본질적인 특성에 있는 것이 아닐까? 책보다는 TV나 컴퓨터 스크린을 더 많이 보는 영상 세대는 뭔가 자극적인 것에서 만족을 느낀다. 그런 그들에게 서스펜스 효과는 약방에 감초 같은 역할을 한다. 반전을 사용함으로써 흥미를 증가시키고 드라마틱하게 메시지를 전달하

는 TV-CM 몇 편을 보면서 서스펜스 효과의 힘을 음미해보자.

예측을 불허하는 얘기야말로 광고의 홍수 속에서 식상해하는 소비자의 흥미를 끌 수 있는 좋은 요소다. 2000년 칸 광고제에서 그랑프리를 수상해 화제가 되었던 버드와이저 〈Whass up〉 시리즈의 후속편이다.

동네 바(Bar)에서 뛰어나오는 개 한 마리. 아주 평범한 장면인가 싶은데 하늘에서 우주선이 내려와 강아지를 어디론가 데려간다. 알고 보니 다른 행성에서 강아지 가운을 걸치고 지구에 견학을 온 것이었다. 우주선까지 태워 다른 별에 파견을 보냈으니 지구에서 보고 배운 걸 온 국민에게 보고해야 하지 않는가. 그 행성의 대통령이 지구에서 뭘 배웠느냐고 묻자 온 행성의 국민들은 숨을 죽이며 그의 답을 기대하는 가운데 약간의 긴장감이 감돈다. 잠시의 침묵을 깨고, 파견되었던 우주인이 하는 말, "와즈 업(Whass up)……."

엉뚱한 발상으로 식상함을 극복하고 폭소를 터뜨리게 만든

5-2. 버드와이저
〈우주인〉

다. 그림 5-2

축구 스타 데이비드 베컴(David Beckem)이 전속 모델로 나오는 펩시는 콜라 맛보다 더 짜릿한 반전을 이용했다. 잉글랜드 최고의 명문 클럽 맨체스터 유나이티드(Manchester United)팀에서 발군의 실력으로 활약하고 있는 선수이면서 또한 수려한 외모로 선망의 대상인 베컴이 전속 모델로 나오는 펩시콜라 광고다.

맨체스터의 경기가 한창 뜨거운데 베컴은 경기에서 퇴장당한다. 열렬한 그의 팬으로 보이는 소년은 통로에 서서 텔레비전으로 모든 걸 지켜보며 실망스런 표정을 짓고 있다. 퇴장당한 베컴은 스타디움을 빠져 나와 라커 룸으로 향하다가 소년과 마주친다. 기운 없이 걸어오던 베컴은 소년이 들고 있는 펩시콜라 캔을 보고는 한 모금을 청한다. 갈증을 풀기 위해 벌컥벌컥 들이마신 후 소년에게 고맙다는 말과 함께 콜라를 돌려

주고 다시 라커 룸으로 향한다. 그런데 소년은 조심스럽게 베컴을 부른다.

"저 죄송한데요. 입고 계신 티 셔츠를 주시면 안될까요?"라고 묻자 베컴은 잠시 머뭇거리고 긴장이 감돈다. 자신을 좋아하는 팬에게 유니폼을 선물로 준다는 것은 선수에게도 뿌듯한 일일 것이다. 이때 감동적인 배경 음악이 흐르고, 베컴은 흐뭇한 미소와 함께 "물론이지."라며 입고 있던 셔츠를 벗어준다. 하지만 우리가 상상하는 대로 이야기의 결말이 맺어진다면 너무 평이하다. 소년은 티 셔츠를 받아서 베컴이 입을 대었던 뚜껑 부분을 싹싹 문질러 닦고는 셔츠를 다시 베컴에게 돌려준다. 어이없는 웃음으로 셔츠를 받아들고 가는 우리의 스타. 아무리 불세출의 스타일지라도 펩시 앞에선 미미한 존재일 뿐인가 보다. 이렇게 브랜드의 자부심을 극적으로 나타내어 시청자들에게 신선한 재미를 선사하고 있다. 그림 5-3

—공익 광고에서도 놀라운 힘을 발휘하는 서스펜스 효과

낮은 예산과 공익의 추구라는 성격 때문에 표현에 제약이 많은 공익 광고도 서스펜스를 사용함으로써 얼마든지 한계를 극복할 수 있음을 증명해 주고 있다. 2001년 칸 광고제 수상작 '장애인 올림픽'도 반전 효과로 관객에게 쾌감을 선사하는 좋은 예다. 제목은 〈Different〉.

다운 증후군을 앓고 있는 성인 남자가 시무룩하고 슬픈 표정으로 등장해 카메라를 향해 말한다.

"사람들은 날 쳐다봅니다. 빤히 바라보지요. 모두들 빤히 바라봐요. 나를 향해 손가락질합니다. 그리고는 뭐라고 소리를 질러요."

그렇게 말한 뒤, 눈물을 닦고 덧붙인다.

"그들은 나를 다른 사람으로 느끼게 만듭니다."

아무 말도 없이 약간의 시간이 침묵과 함께 흐른다. 그리고는 "그건 정말 환상적인 기분이죠."라는 의외의 말을 한다. 갑자기 화면은 환호성으로 가득한 경기장으로 바뀌고, 화자는 메달을 건 채 동료 선수들에게 안겨 높이 치올려져 있는 모습이 나온다.

장애인이 나와 "다르게 느끼게 만든다."는 말을 하면 으레 사회에서 소외당하는 심정을 얘기할 것이라고 생각하는 사람들의 통념을 뒤집고, 승리의 기쁨에 넘쳐 영웅이 된 듯한 '다른' 느낌을 보여주며 장애인 올림픽의 진의를 전달해 주고 있다. 적은 예산에 특수효과를 사용하지 않고도 광고의 힘을 발휘하는 예라 하겠다. 그림 5-4

몇 년 전 칸 광고제에서 수상했던 적십자 공익 광고 〈고독〉편. '주변에서 외로운 사람이 있다면 그의 친구가 되어 주자'는 너무나 평범한 메시지를 기발한 커뮤니케이션으로 설득시켰다. 비가 쏟아지는 날, 공원 벤치에 할머니가 쓸쓸하게 앉아 있다. 홀로 지나가던 젊은 여자가 그 옆에 앉는다. 둘은 서로 마주보지만 아무 말도 건네지는 않는다. 지켜보는 사람으로 하여금 세상에서 가장 외로운 할머니와 친구 하나 없는 젊은 여자가 한 벤치에 앉았으니 마음의 친구가 될 것 같은 생각을 하게 만든다. 그러나 한참이 그렇게 흐른 뒤 할머니는 기다리던 친구들이 와서 반갑게 자리에서 일어나고 젊은 여자만 더욱 외롭게 홀로 남겨진다. 이때 나오는 카피는 "대부분의 사람들은 고독이 나이와 관계가 있다고 생각하는 것 같습니다. 당신이 말 걸어주기를 기다리는 사람이 주변에 있는지 생각해 보세요." 그림 5-5

나이가 젊기 때문에 외롭지 않을 거라고 생각하고,

5-5. 적십자 〈고독〉

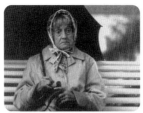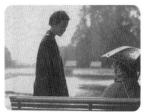

관심을 갖지 않는 많은 이들 가운데 고독의 아픔을 홀로 안고 살아
가는 이들이 많다는 것을 암시한다.

2003 칸 광고제에서 대상을 수상한 아이케아(IKEA)의 〈램프〉 광고다.

비 오는 날 낡은 램프가 길가에 버려진다. 주인은 이 램프가 놓여
있던 테이블에 새로운 램프를 놓는다. 집에서 쫓겨난 램프가 쓸쓸히
비를 맞는 모습에 관객은 연민을 느낀다. 바로 그 순간 길에서 한 남
자가 나타나 관객을 조롱한다.

"당신은 이 램프가 가엾다고 여기죠. 미쳤군요. 램프는 아무것도
느낄 수 없습니다. 새 물건이 훨씬 낫답니다."라며 보는 이의 뒤통수
를 때린다. 그림 5-6

5-6. 아이케아 〈램프〉

캐주얼 브랜드 '마루'에는 사진 찍고
있는 여자의 카메라를 훔쳐 달아나는 소
매치기가 등장한다. 달아나는 소매치기
를 필사적으로 쫓아가는 여자, 잡히지
않으려고 죽을힘을 다해 도망가는 남자.
그런데 치열한 추격전은 예상 밖의 상황
으로 반전된다. 달리던 남자가 갑자기
여자에게 고개를 돌리더니 미소와 함께

손을 내민다. 남자는 카메라를 훔치려고 했던 게 아니라 이상형을 발견하고는 그녀의 관심을 끌려고 했던 것이다.

　자극적인 것을 좋아하는 요즘 젊은이들의 사랑 고백법을 보여주고 있다. **그림 5-7**

　반전 효과를 노린 광고는 점점 늘어가는 추세다. 서스펜스는 예측을 불허하는 현대인의 정서와 유사한 성격을 가지고 있다. 소비 사회에서는 다양한 상품이 있어 선택의 폭이 넓다. 다양한 제품을 선택할 수 있는 요즘 사람들은 한 물건을 오래 쓰기보다는 금방 싫증을 내고 다른 물건으로 바꾸는 경향이 높다. 이러한 변덕스러운 성향은 인터넷의 보급과 더불어 더욱 빠르게 확산되고 있다.

　이와 더불어 모더니즘에 대한 부정으로 대변되는 포스트모더니즘의 영향으로 기존에 알고 있던 것, 믿어오던 것으로부터 뒤통수를 맞는 일에서 일종의 쾌감을 느끼는 요즘의 정서도 반전 광고에서 엿볼 수 있다.

2. 사라져가는 카피

－ 비주얼의 수수께끼

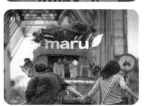

5-7. 마루

"새로운 시대는 상징과 기호를 연구하는 기호학에 열광한다. 근대 세계가 물리학의 법칙에 관심을 기울였던 것처럼 동시대는 문법과 의미론의 법칙에 관심을 기울인다. 진리를 과학적으로 탐구해야 한다는 집념은 더 이상 학자의 관심을 끌지 못한다. 이제 학자를 움

직이는 힘은 의미를 발견하기 위한 개인적, 집단적 탐구다. 의미를 캐는
열쇠는 언어가 쥐고 있다."

— 제레미 리프킨의 《소유의 종말》 중에서

관심 있게 광고를 보는 사람이라면 인쇄 광고에서 점점 카피를 찾
아보기 힘들어지는 현상을 느꼈을 법도 하다. 불과 몇 년 전까지만
해도 광고를 보면 제품 관련 사진이 있고 그 사진을 설명해 주는 헤
드라인이 나왔다. 그리고 자잘한 글씨로 헤드라인 아래 제품 사양이
나 소비자 이익이 일목요연하게 쓰여진 일명 '바디카피'가 등장하기
마련이었다. 하지만 최근 들어 세계적인 인쇄 광고의 추세는 긴 광
고 문안을 필요로 하지 않는 것 같다.

1999년 칸 광고제 그랑프리 수상작인 메르세데스 벤츠(Mercedes-
Benz) 광고다.

주차돼 있는 벤츠 옆에 급브레이크 자국이 심하게 나 있는 것을
볼 수 있다. 그리고 아무 카피도 없다.

따라서 독자 스스로 의미를 해석하도록 유도한다. 이해가 안 되
더라도 포기하지 말고 끝까지 상상력을 총동원해 보기 바란다. 벤츠
가 얼마나 멋있었으면 달려가던 차들이 구경하기 위해 서둘러 멈춰

5-8. 벤츠 〈급브레
이크〉

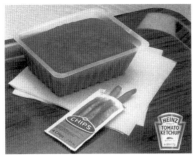

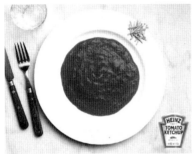

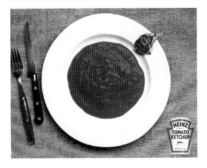

5-9. 하인즈 케첩

5-10. 스텔라 아르
투와 맥주

서느라 급브레이크를 밟아댔을까. 구구절
절이 문안을 쓰지 않고 비주얼만으로도 광
고의 의미 전달이 더욱 절묘하게 될 수 있
음을 말해 주는 광고다. **그림 5-8**

하인즈(Heinz) 케첩 광고다. 그런데 감
자칩과 고기 한 점이 접시 한 귀퉁이에 조
금 붙어 있고 접시에는 케첩만 한 가득 담
아놓았다.

케첩이 더 맛있어 찍어 먹을 음식보다
훨씬 많이 담겨 있다는 과장된 표현이
다. **그림 5-9**

이번엔 약간 더 어려운 문제를 풀어보
자. 2000년 칸 광고제 인쇄 부문 그랑프리
를 수상한 스텔라 아르투와(Stella Artois)
맥주편이다.

값비싼 스쿠터, 전기 기타, 의자 등의
모서리에 모두 흠집이 나 있다. 스텔라 맥
주가 너무 마시고 싶은데 병따개가 없자
비싼 물건에 과감히 흠집을 내어가면서도
맥주 뚜껑을 딴 상황을 암시적으로 보여주
는 광고다.

사실 2000년 당시 이 광고가 칸 광고제에서 그랑프리를 탔다고
해서 유심히 보았는데 그때 은근히 화가 났다. 광고가 무엇을 말하

5-11. 원더브라

5-12. 부츠

려 하는지 도저히 이해가 가지 않았기 때문이다. 그리고 얼마간의 시간이 흘러 메시지를 이해하게 됐지만 화가 풀리지 않기는 마찬가지였다. 그렇게 어려운 메시지를 알아서 이해하라는 식이니 소비자를 놀리는 것 같았기 때문이다. **그림 5-10**

매니큐어를 칠한 여자의 맨발이 보인다. 아무런 카피도 없이 제품 로고인 원더브라(Wonder Bra)만 덜렁 있다. 게다가 그냥 맨발이 아니라 발등은 반원 모양이 하얗게 남아 있고, 발가락 부분만 햇볕에 그을려 있다.

종전의 원더브라 광고로부터 유추해 보는 수밖에 없다. 원더브라는 여인의 풍만한 가슴을 관능적으로 표현해 왔다. 그러니 추측컨대 원더브라를 입은 큰 가슴이 그림자를 만들어 맨발의 발등은 태양에 타지 않고 하얗게 남아 있는 것이다. **그림 5-11**

아파트다. 그리고 빨간 줄의 위험 표시도 있다. 남녀 화장실 문이다. 그런데 여자 화장실 입구에만 빨간 위험 표시가 돼 있다. 부엌문이 보인다. 또 위험 표시가 되어 있다. 세 그림에서 모두 자세히 보면 오른쪽에 굽 높은 부츠가 보인다.

이건 또 무슨 암호일까? 굽이 높은 부츠를 신고 지나가다 천장 벽에 머리를 부딪힐 위험이 있으니 주의하라는 것을 조금 과장해서 보여주고 있다. **그림 5-12**

위에서 내려다본 듯, 남자의 정수리 부분이 확대되어 보인다. 그리고 그림 맨 아래 아주 조그맣게 하이힐이 나와 있다.

굽 높은 구두를 신고 남자를 위에서 내려다본 모습을 나타낸
광고다. 그림 5-13

바위산 절벽에 멈춤 표지판이 보인다. 험한 비포장 도로를 달리는
오프로더 지프(Jeep)의 광고다. 절벽을 달릴 만큼 튼튼한 차라는 이
미지를 엿볼 수 있다. 그림 5-14

5-14. 지프 〈바위
절벽〉

타는 갈증을 느낄 때 콜라를 들이켜면 짜릿함을 느낀다. 그러나

'시원함'이라는 컨셉을 그저 카피로 설명하는
방법보다는 갈증 해소를 강하게 연상케 할 수
있는 비주얼(visual)을 통해 훨씬 더 강한 임
팩트(impact)를 기대할 수 있다. 힘겹게 산을
올라와 정상을 바라볼 때의 쾌감, 먹구름을
뚫고 비추는 태양을 볼 때의 느낌에 빗대 코
카콜라가 '시원하다'는 메시지를 말하고 있음
을 짐작할 수 있다. 즉 시원함을 연상시켜 주
는 오브제로 비유해 표현함으로써 말하고자
하는 바를 더욱 효과적으로 전달하고 있는 것
이다. 그림 5-15

헛바닥처럼 생긴 양말에 각설탕같이 생긴

5-15. 코카콜라

세제 두 덩이가 올려져 있다.

혀에 감기는 달콤한 사탕에 비유한 것인데, 아리엘(Ariel)이란 세제 광고다. 즉 옷이 좋아하는 세제라는 메시지를 이렇게 비주얼화한 것이다. 그림 5-16

감자칩 '프링글(Pringle)'이 무한대를 뜻하는 기호 모양으로 되어 있다.

맛에 대한 만족도가 무한대라는 뜻이 아닐까. 그림 5-17

이처럼 군더더기 카피 없는 광고가 계속 증가 추세를 보이는 가장

5-16. 아리엘 세제 〈헛바닥〉

5-17. 프링글

큰 이유는 소비자들이 긴 카피를 꼼꼼히 읽는 것을 부담스러워하기 때문이다. 영상 세대의 소비자들은 문자보다는 비주얼에 더 익숙하다. 게다가 수없이 많은 광고에 노출돼 있는 소비자들이 하나하나의 카피를 다 읽어본다는 것은 쉬운 일이 아니다. 따라서 긴 메시지를 한방에 전달해 주는 힘있고 명료한 은유가 강력한 광고 표현으로 대두된 것이다. 동시대 문화는 비주얼화 현상이 두드러지게 나타나고 있다. 이제 비주얼이 문자의 기능을 대신하는 경우가 전보다 많아졌다.

글로벌 시장의 확대 또한 비주얼화를 증가시키는 원인이다. 언어의 장벽 없이 광범위한 대중에게 의미를 전달할 수 있기 위해서는 카피보다는 비주얼에 의미를 담는 것이 효율적이기 때문이다. 만약 "나 보기가 역겨워 가실 때에는 말없이 고이 보내 드리오리다."를 다른 언어로 번역한다면 그 뉘앙스가 과연 얼마나 전달이 되겠는가?

카피 없는 수수께끼 같은 광고는 보는 시각에 따라 다양한 해석이 가능한 일종의 'open question(개방식 질문)' 형식이기 때문에 대중의 자발적이고 적극적인 참여를 높인다. 대중의 관심을 사야 하는 것이 가장 첫 번째 단계인 광고 입장에서 보면 큰 장점이다. 물론 메시지를 직접 전달하지 못하기 때문에 오해의 소지도 많고 광고 내용을 이해하지 못하고 중도에 포기하는 소비자도 있을 수 있다. 하지만 그러한 위험을 감수하면서도 광고인들은 광고의 메시지를 암호화하려는 시도를 멈추지 않고 있다. 암호화된 광고 메시지는 직설적으로 표현했을 때보다 더 강렬한 효과를 얻을 수 있는 경우가 많기 때문이다. 따라서 이 시대의 광고 수용자들은 암호를 해독하는 안목이 필요하다.

물감통과 랜턴, 라이터가 시리즈로 나온다. 이들의 공통점은 극소량의 기름이 들어 있다는 점이다. 소형 자동차 폭스바겐 루포

5-18. 폭스바겐 루포 〈물감통〉, 〈랜턴〉, 〈라이터〉

(Lupo)는 휘발유가 적게 든다는 메시지를 이들 물체에 빗대어 표현
했다. 그림 5-18

3. 바람과 함께 사라진 원작
 - 패러디 광고의 냉소와 엽기 미학

독창성(originality). 그것은 예술가들이나 광고인들처럼 소위 창조적
인 일을 하는 사람들이 작품의 가치를 가르는 기준에서 비중이 가장
높은 요소라고 볼 수 있다. 하지만 오늘날의 예술, 특히 광고에 있어
서 독창성은 더 이상 최고의 가치로 신봉되기 어려운 시점에 이른 것
같다. 컴퓨터 그래픽 기술의 발달로 여러 이미지를 다운 받아 합성,
변경하여 새로운 작품을 만들어내는 것은 이제 생소한 일이 아니다.
이와 함께 CF에서 영화의 스토리나 배경 음악 혹은 영화 속의 한 장면
과 유사한 장면을 사용하는 등 광고가 여러 장르의 팝 문화를 모방하
는 현상은 이미 일반화되어 버렸다. 발터 벤야민(Walter Benjamin)은
그의 책 《복제 시대의 예술 작품(The Work of Art in the Age of
Mechanical Reproduction)》에서 복제 기술의 발달이 예술 작품의 '고
유성'을 소멸시키고 이를 통해 '유일한 존재 가치'를 가진 고급 예술
의 신화는 사라지며 새로운 미학이 등장할 것을 일찍이 예견했었다.
먼저 영화에서 영감을 얻은 광고 작품을 몇 개 살펴보자.

1999년 칸 광고제 은상 수상작인 펩시(Pepsi)의 〈자판기(Vending
Machine)〉편을 보면 누구나 쉽게 1993년 개봉되어 많은 인기를 모
았던 영화 〈죽은 시인의 사회〉를 연상하게 된다.

멀쑥하게 교복을 입고 교실에 앉아 있는 남학생들과 노파심에 학
생들을 쥐어짜는 일에 숙련된 듯한 엄한 표정의 노교사가 등장한다.

5-19. 펩시콜라 〈자
판기〉

선생님은 "누가 자판기의 펩시콜라를 전부 빼 갔지?"라고 매우 노한
목소리로 묻는다. 펩시콜라병을 하나씩 갖고 있던 학생들은 재빨리
콜라를 책상 밑으로 숨기며 선생님의 눈치만 살핀다.

영화 〈죽은 시인의 사회〉는 명문 대학 진학을 목표로 자유롭게 사
고해야 할 학생들을 억압된 학교 규율에 가두는 미국 사립 고등 학
교 교육 제도의 문제점을 다루고 있다. 영화에서는 맨 마지막에 학
생들의 사고를 자유롭게 만들어주려던 문학 교사가 해고당한 뒤, 교
장 선생님이 들어와 커리큘럼에 맞게 문학 수업을 하려 하자 한 학

5-20. Canal+ 〈늙
은 샤론 스톤〉

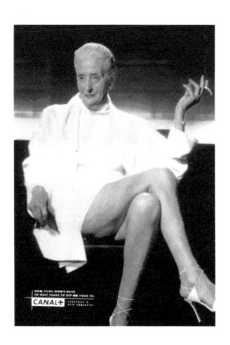

생이 책상 위로 올라가 자유를 갈망하는 시위를 벌인다. 이것을 보
고 용기를 얻은 교실 학생들은 모두가
책상 위로 올라감으로써 자유를 추구하
고 싶어하는 진정한 의지를 보여준다.
그런데 광고의 내용은 이와 반대다.

"제가 그랬습니다."라고 하며 일어서
서 다른 학생들을 구하고 스스로 희생양
을 자처한 순진무구한 학생을, 그의 반
친구들은 모두 "네. 저 녀석이 그랬어
요."라고 말하고 배신해 버림으로써 착
한 소년은 소위 왕따를 당하는 셈이 되
었으니 말이다. 그림 5-19

샤론 스톤이 섹시한 모습을 한껏 과
시하고 있는 〈원초적 본능〉의 유명한 장
면이다.

샤론 스톤 대신 나이 든 할머니가 영화의 장면과 똑같은 포즈를 취하고 있다. 'Canal+'라는 케이블 채널 광고인데 개봉된 영화를 금방 보여주지 못하면 이처럼 배우가 늙어버린다는 내용을 전하고 있다. 그림 5-20

서지오 레온 등 이탈리아계 미국 감독들이 개척한 서부 영화 스파게티 웨스턴 〈리틀 락(Little Rock)〉을 패러디한 디젤 광고다. '리틀 락'이라는 서부의 한 마을을 두고 잘생기고 정의로우며 사랑하는 가족이 있는 영웅과 술주정뱅이에다 남들에게 못된 짓만 하는 악당이 결투를 벌인다. 원작은 영웅의 승리지만 이를 패러디한 광고는 반대다.

운명의 순간, 영웅은 휘날리는 먼지가 눈앞을 가리는 바람에 그만 악당의 총탄에 목숨을 잃는다. 미국식 영웅주의를 조롱한 이 광고는 1997년 칸 광고제에서 대상을 차지했다. 그림 5-21

영화가 광고 크리에이티브의 유일한 소스가 되는 것은 아니다. 사진, 음악, 고전 미술 등 여러 가지 장르의 예술 형태에서 모방의 영감을 얻어내어 필요에 맞게 재구성하고 있다. 사진 'The Birth of the Modern Conference(새롭게 태어난 회담)'는 처칠과 스탈린 등 막대한 영향력을 가진 세계 정치인들이 회의에 참석했을 때 찍은 사진을 합성, 변형한 것이다. 세계의 역사를 움직인 인물들이 젊은 여자를 끼고 희희낙락하고 있는 모습처럼 보인다. 디젤(Diesel)은 이처럼 역사적인 사실의 사진을 패러디해 권위와 사회 관습에 조소를 보낸다. 그림 5-22

세계를 정복한 나폴레옹도 조소의 대상에서 제외되지는 않았다. 미국의 『플레이보이』지는 나폴레옹 초상화를

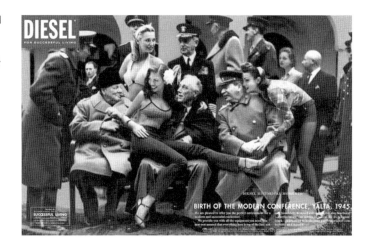

교묘하게 변형해 영웅 나폴레옹의 위상을 졸지에 웃음거리로 만들고
있다. 그림 5-23

불멸의 미소로 불리는 레오나르도 다 빈치의 명작 〈모나리자〉 역
시 소니(Sony)는 가만히 놔두지 않았다.

어떻게 된 영문인지 그림 속의 모나리자는 고개를 옆으로 숙인 채
졸고 있다. 카피는 "15시간까지 연속 레코딩이 가능합니다"로, 졸고
있는 모나리자를 설명해 준다.

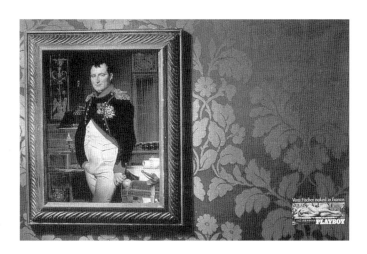

5-23. 『플레이보
이』 〈나폴레옹〉

5-24. 소니 〈졸고 있는 모나리자〉

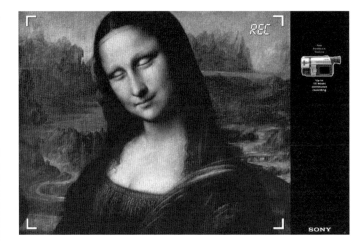

5-25. 폴라로이드 〈풀밭 위의 점심〉 패러디 광고, 〈아담의 창조〉 패러디 광고, 〈피어싱한 모나리자〉, 〈미술가의 어머니 초상〉 패러디 광고

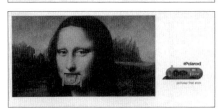

배터리가 오래가는 소니 캠코더. 사진을 너무 오래 찍으니까 그림 속의 모나리자도 지겨운 나머지 잠이 든 모양이다. 그림 5-24

광고에서 고전 명화는 빈번한 패러디 대상이다. 모네의 〈풀밭 위의 점심〉이다. 그런데 점잖은 신사는 여자의 속옷을 건네주고 있다. 미켈란젤로의 〈아담의 창조〉에서 천사의 손에 피자가 들려 있는 모습도 보인다. 우아한 모나리자가 혀에 피어싱을 한 모습도 이례적이다. 휘슬러 작품 〈미술가의 어머니의 초상〉(1871년)에서 근엄하게 보이는 어머니의 손엔 리모컨이 쥐어져 있다. 원래 그림에서는 찻잔이 쥐어 있지만 광고에선 폴라로이드 사진은 접착할 수 있다는 메시지를 고전 명화를 현대적 감각에 맞게 익살스럽

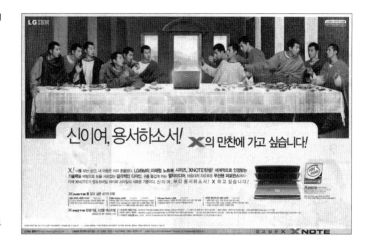

게 패러디해 전달하고 있다. 이처럼 패러디는 과거의 미학에 대한 조소이자 도전인 것이다. 그림 5-25

LG IBM이 신세대를 겨냥해 디자인과 컬러, 멀티미디어 기능을 강화해 선보인 'X노트북' 광고는 레오나르도 다 빈치의 〈최후의 만찬〉을 물먹이고 있다.

예수가 앉아 있어야 할 자리에 대신 X노트북이 놓여 있다.

"신이여, 용서하소서! X의 만찬에 가고 싶습니다!"라는 문구로 미루어 노트북의 재미에 푹 빠진 예수가 최후의 만찬에 불참한 것을 알 수 있다. 그림 5-26

《심청전》과 전래 동화 《별순이와 달순이》를 패러디한 맥도날드 광고 역시 패러디 광고의 좋은 예다.

우리나라 사람들의 머릿속에 뿌리 깊게 박혀 있는 고전 이야기 심청전을 새롭게 각색함으로써 신선한 재미를 주고 있다.

심청이는 500원밖에 없다. 그 돈으로는 아버지에게 대접할 것이 없어 슬퍼하던 심청은 맥도날드 프렌치프라이가 500원이라고 써 있는 동네 방을 본다. 얼른 그

5-28. LG 이숍
〈쇼핑몰 선비〉

5-29. 베스킨라
빈스 〈케이크팔이
소녀〉

것을 사다가 아버지에게 드리니 그 맛이 일품이라 심봉사는 눈까지 뜨게 된다는 이야기다. 그림 5-27

인터넷 쇼핑몰 LG 이숍 광고도 조선 시대 선비의 모습을 풍자했다.

가방을 들고 가는 처자를 보고 "그 가방 어디서 샀소?"라고 물으니 처자는 "LG 이숍이오."라고 대답한다. 처자는 LG 이숍이 무엇인지도 모르는 선비에게 "글깨나 하신다는 선비가 어찌 LG 이숍을 모르시오."라며 핀잔을 준다.

선비의 권위를 깎아내리는 것, 혹은 과거 선비의 이미지와는 다른 것이 사람들에게 즐거움을 선사한다. 그림 5-28

베스킨라빈스 광고에 성냥팔이 소녀가 등장한다. 부모 없는 소녀가 추운 거리에서 성냥을 파는 가여운 모습을 생각하면 가슴이 아리다. 그러나 광고에서 나오는 소녀는 가여운 소녀가 아닌 명랑 소녀다. 성냥 대신 아이스크림 케이크를 파는 명랑 소녀가 등장해 보는 사람을 웃음짓게 만든다. 그림 5-29

패러디와 혼성 모방 혹은 짜깁기(Pastiche)식 광고의 예를 몇 개 살펴보았는데 이런 표현 방식은 세계적으로 점점 증가 추세에 있다고 한다. 심지어 해외 광고업계의 한 관계자는 이제 광고는 99%가 패러디라고 주장하며, 진정한 독창성은 원작을 얼마나 재치 있게 비유하고 거기에 맞게 편집하느냐에 달려 있다고 말한다. 발터 벤야민이 예견한 대로 복제 기술의 발달로 원작의 의미는 소멸되어 가는

건지도 모르겠다. 이처럼 패러디는 더 이상 선택이 아닌 이 시대의 미학적 감수성의 전환을 알려주는 매개라고 해도 과언이 아니다. 더욱이 패러디는 진지한 원작의 내용을 가벼운 유머로, 고상한 이미지를 엽기적으로, 또한 전체적으로 냉소적인 어조를 깔고 있는 것이 특징이라고 할 수 있다. 대중 문화의 홍수 시대를 살고 있는 현대는 가벼움의 미학이 깊숙이 자리잡아가고 있다. 원작이 나오자마자 원작을 흉내낸 모방작이 만들어진다. 그리고 이렇게 원작을 패러디한 작품의 이미지나 메시지가 원작보다도 더 재미있고 대중에게 훨씬 더 강한 인상을 남기는 경우를 많이 볼 수 있다. 원작은 어디로 갔는가? 그러한 고유성, 독창성의 가치를 논하기엔 우리의 감성의 구조는 너무 많이 변해 있다. 조소의 시대, 가벼운 유머의 미학, 엽기가 우리 대중의 정서에 더욱 어필하기 때문이다.

III. 광고로 보는 세계

> ❝
>
> 물론 세계화 시대에는 전세계 어느 나라에서나 공감할 수 있는
> 글로벌 코드를 사용한 광고가 환영받을 것이다. 그러나 동시에
> 지역 특유의 문화와 정서를 소구한 광고들도 영향력을 발휘할
> 것이라고 믿는다. 혹자는 해외에서 보고 쉽게 이해할 수 없는
> 우리만의 문화와 정서를 담은 광고는 세계화 시대에 적절하지
> 못하다고 비난하기도 한다.
>
> ❞

광고에서 보이는 미래

1. 테크놀로지 시대의 광고

인간은 과학 기술을 발전시키는 주체이지만 과학 기술 또한 인간의 생각과 삶을 지배한다. 그래서 테크놀로지 자체의 진화만큼이나 그것을 바라보는 인간의 시각과 기대도 시시각각 변해왔다. 이러한 과학과 인간의 관계에 관한 고찰은 끊임없이 계속 되어지고 있는 흥미로운 이슈다. 영국에 산업 혁명이 일어났던 19세기에 출간된 메리 셸리(Mary Shelley, 1797~1851, 시인 셸리의 아내)의 공상 과학 소설 《프랑켄슈타인(Frankenstein)》은 과학의 발달을 매우 비판적인 관점에서 바라본 작품이다. 프랑켄슈타인은 의사 프랑켄슈타인이 사람과 동물의 기관, 뼈와 살을 모아 만든 인조 인간으로 자신을 창조한 의사는 물론 인간도 위협하는 괴물 같은 존재다. 작가 셸리는 프랑겐슈타인을 통해 과학을 부도덕하고 인간을 파멸시키는 위험한 것으로 묘사하고 있다. 그러나 20세기 말에 와서도 과학의 발달에 대한 인간의 경계는 사라지지 않는다. 1980년대 리들리 스콧이 감독한 〈블레이드 러너(Blade Runner)〉는 인간과 똑같은 모습과 감정을 가진 인조 인간을 통해 인간 정체성에 관한 질문을 던진다. 이 영화에서도

과학의 발달이 이룩한 미래의 모습은 암울하며 인간성은 인조 인간보다도 더 타락한 것으로 그려지고 있다. 그렇다면 첨단 정보 기술에 의해 가속도로 변화하고 있는 오늘날에는 과학 기술의 발달이 인간의 삶에 미치는 영향에 대해 어떤 시각으로 바라보고 있는지 매우 궁금해진다.

여기서는 모바일 폰, 인터넷, 컴퓨터 등 정보 기술 광고를 통해 테크놀로지와 인간의 관계가 어떻게 비쳐지고 있는지를 살펴보자.

우선 정보 기술의 발달이 인간의 삶을 더욱 편리하고 자유롭게 해 준다는 긍정적인 메시지가 주류를 이루는 것은 광고업의 특성을 고려할 때 너무나 당연한 현상인지도 모른다. 히치콕 감독의 영화 〈사이코(Psycho)〉를 재치 있게 패러디한 검색 엔진 사이트 알타비스타닷컴(altavista.com).

영화에서는 여자 주인공이 어두운 밤에 낯선 여관에 들어가 하룻밤을 묵는데 샤워를 하다가 정신 이상자인 여관 주인의 아들에게 살해되는 끔찍한 장면이 나온다. 하지만 이 광고에서는 "어느 여관에 들어가서 샤워를 해야 할까?"라는 카피와 함께 알타비스타에서

6-1. 애플 컴퓨터 〈Think Different〉

정보 검색을 통해 안전한 숙소를 찾을 수 있다는 내용을 말해 주고 있다. 어떤 곳인지 모르고 들어갔다가 큰 낭패 보는 일이 적어진 정보 시대. '세상 참 좋아졌구나!' 하는 안도의 한숨이 나오는 걸 보면 이 광고는 인터넷이 인간에게 이기(利器)라는 메시지를 상당히 드라마틱하게 전달한 셈이다.

테크놀로지의 발달이 세상에 편리함을 제공한다는 메시지와 함께 새 시대를 이끌어가는 혁신과 자유의 정신을 가져다 준다는 믿음도 엿볼 수 있다. 애플 컴퓨터는 "Think Different(다르게 생각하세요)"

나이는
숫자에 불과하다

6-2. KTF 〈넥타이
와 청바지〉

6-3. KTF 〈나이
는 숫자에 불과하다〉

라는 슬로건으로 피카소, 아인슈타인, 히치콕, 에디슨 등 그 시대의 일반적인 생각에서 벗어나 창조적인 시각으로 세상을 바라본 위인들을 시리즈로 내보냈다.

"그들을 미쳤다고 말하는 사람들도 있지만 우리는 천재라고 생각한다. 자신이 세상을 바꿀 수 있다고 정말로 믿는 사람들이 세계를 바꾸고 있기 때문이다. Think Different Apple Computer."

그리고 이들의 도전 정신을 통해 애플 컴퓨터가 시대의 흐름을 바꾸어놓은 혁신적인 제품이라는 메시지를 전달했다. 그림 6-1

우리나라의 〈KTF적인 생각〉 캠페인도 애플 컴퓨터의 컨셉과 유사하다. 〈넥타이와 청바지는 동등하다〉, 〈나이는 숫자에 불과하다〉, 〈차이는 인정한다, 차별엔 도전한다〉 시리즈를 통해 권위, 나이, 성별에 대한 편견에 도전하고 있다. 이것은 기존의 편견을 허물고 새로운 시대를 이끌어가겠다는 기업 정신으로 보인다. 그림 6-2, 3

인터넷 검색 사이트 다음(Daum) 커뮤니케이션즈도 "인터넷이 마음의 벽을 허뭅니다"라는 슬로건으로 캠페인을 펼쳐 나갔다. 2000년도에는 영화 공동경비구역(JSA)을 패러디한 〈판문점〉편에서 잔뜩 굳은 표정으로 대치하고 있던 남북 헌병이 개구리에 의해 미소를 지음으로써 인터넷 시대에는 이념의 벽도 허물 수 있다는 것을 상

6-4. 다음 〈판문점〉 징적으로 말하고 있다. 그림 6-4

　뿐만 아니라 하이테크놀로지는 약자에게 힘이 되어 준다는 희망을 주기도 한다.

　개와 고양이가 함께 사는 어느 가정이다. 외출을 다녀온 주인 아주머니는 부엌을 난장판으로 만들어놓은 범인으로 개를 지목하고 심하게 나무란다. 사람처럼 말을 할 수 없는 개는 변명을 하지도 못하

6-5. 폴라로이드 고 억울하기만 하다. 그러던 어느 날 또다시 주인 아주머니는 외출

을 나가고 얄미운 고양이는 평상시처럼 쓰레기통을 뒤지고 부엌을 난장판으로 만든다. 개도 더 이상 억울하게 당하지 말아야겠다고 생각해 방안을 세운다. 이 장면을 폴라로이드(Polaroid) 카메라로 찍어 주인 아주머니에게 증거물로 제출한 것이다. **그림 6-5**

온라인 미팅 서비스를 제공하는 독일의 플러트머쉰(www.flirtm-aschine.de) 광고 역시 약자 편이다.

치아라곤 달랑 앞니 두 개뿐인 여자. 그러나 짚신도 짝이 있다고 앞니 두 개만 없는 남자가 있으니 둘은 천생연분이다. **그림 6-6**

그 다음으로 빈번히 나오는 메시지는 휴머니즘의 실현이다. 사람들은 첨단 기술이 인간성을 소멸시킬지도 모른다는 두려움을 갖고 있다. 그래서 첨단 기술과 훈훈한 인간의 정을 동시에 느낄 수 있는 광고 이미지는 그 자체만으로도 큰 호응을 얻는 것 같다. 프랑스 텔레콤 캠페인의 일관된 테마는 "대화하세요"다. 거리에서 "헬로"라고 인사말을 건넬 때 사람들의 여러 가지 반응을 보여주고 있다. 상냥하게 "안녕하세요"라고 인사해 주는 사람이 있는가 하면, 한 여자에게 인사를 건네자 경계의 눈초리로 가방을 움켜쥐는 모습을 통해 도시인의 닫혀진 마음을 빗댄다. 또한 낯선 사람으로부터 인사를 받자 이상하다는 표정을 지으며 그냥 무시하고 지나치는 남자. 그런데 마지막 장면에서 희망을 보여주는 건 천진난만한 어린 소녀의 활짝 핀 웃음과 "안녕하세요"라고 인사를 주고받는 모습이다. '커뮤니케이션은 인간이 가진 가

6-6. 플러트머쉰

6-7. 프랑스 텔레콤

6-8. 삼성 〈또 하나
의 가족〉

장 소중하고 자연스러운 재능'이라며 마음을 열고 대화하는 인간 미가 넘치는 세상을 실현하고자 하는 프랑스 텔레콤의 의지를 담고 있다. 그림 6-7

우리나라에서도 삼성 기업 PR 〈또 하나의 가족〉 캠페인에서 "마음까지 이어주는 디지털"이란 메시지로 휴머니즘 지향의 첨단 기술이란 컨셉을 나타내고 있다. 그림 6-8

LG전자 기업 이미지 광고도 친근하고 따뜻한 인간미에 초점을 두었다. 귀갓길에 재래 시장에 들러 생선을 고르던 남편이 IMT-2000 단말기로 아내에게 생선을 보여준다. 이 광경을 신기하게 바라보던 생선 가게 할머니가 "그게 뭐여?"라고 묻자 "디지털 세상이잖아요."라고 남편은 말한

6-9. LG전자

다. 그때 할머니는 "뭐, 돼지털?"이라며 인간적인 모습을 보여 웃음을 선사한다. 그림 6-9

6-10. SK텔레콤 〈수녀와 비구니〉

6-11. 부이그 텔레콤

수녀님이 자전거를 타고 인적 드문 숲속을 달린다. 그런데 거기서 길을 찾아 헤매는 한 비구니를 만난다. 수녀님은 비구니를 자전거에 태우고 함께 간다. 〈사람과 사람. 그리고 커뮤니케이션〉이라는 SK텔레콤의 기업 PR 광고 역시 마음을 훈훈하게 해주는 인간미를 그리고 있다. 그림 6-10

그러나 테크놀로지가 위험한 수단으로 악용될 수도 있다는 우려의 시각은 광고에서도 완전히 자취를 감추지 못했다. 1999년 칸 광고제에서 동상을 수상한 부이그(Bouygues) 텔레콤 광고를 보자.

강도가 금고를 털기 위해 열차에 오른다. 감옥에 있

Reality. digitally enhanced.

는 친구로부터 휴대폰으로 지시를 받으며 금고를 터는 데 성공하여, 돈뭉치를 손에 쥐는 데 성공한다는 내용인데, 휴대폰만 있으면 감옥에서도 얼마든지 범죄를 저지를 수 있다는 상상을 보면서 약간은 씁쓰레한 미소를 짓게 되는 것은 왜일까? 그림 6-11

마지막으로 인간과 기술의 관계가 더 이상 분리되기 힘든 '가상 현실(hyper-reality)'이 광고에서 많이 나타나고 있다. 프랑스 작가 생텍쥐페리는 그의 회고록 《바람, 모래, 별》에서 "기계는 조금씩 인간의 일부로 편입될 것이다."라고 했다. 극도로 발달한 테크놀로지는 인간과 기계, 현실과 비현실의 구분을 더 이상 가능하지 않게 하는지도 모른다.

오디오의 볼륨 스케일이 남자의 대머리 뒤통수에 새겨지는 비주얼이 시선을 끄는 아이와(AIWA) 광고의 몸으로 느끼는 리듬이라는 표현에는 생생한 디지털 사운드가 기계의 울림이란 사실마저 망각하게 만든다는 의미가 숨어 있다고 할 수 있다.

캐논 카메라 역시 선명한 화질이 실제처럼 느껴진다는 메시지를 말하고 있다는 것을 쉽게 알 수 있다. 그림 6-12

6-12. 캐논

6-13. 소니 〈Feel the Music〉

소니(Sony)의 〈Feel the Music〉 시리즈의 기본 컨셉은 간단하다. 제품이 몸의 일부로 느껴지는 상호 작용(Interactivity)을 나타낸 것이다. 소니 제품은 음악의 볼륨과 음향 조절 장치가 자기 감정을 조절하는 것만큼 섬세하게 작동한다는 것을 광고에서 말하고 있다. 그림 6-13

**6-14. LG전자의
고화질 TV 광고**

고화질 TV 파브(Pavv)도 화면이 너무나 생생해서 영상과 실제를 구별하기 힘들 정도라는 실제감을 표현하고 있다. 그림 6-14

오래 전 유행했던 태광 에로이카의 "인간인가 오디온가"라는 카피도 너무나 실제적인 사운드를 가진 오디오 시스템 기술을 빗댄 것이다.

테크놀로지의 발달을 바라보는 광고의 시각은 크게 네 가지로 분류된다. 첫째, 테크놀로지가 인간 생활의 이기로 작용한다는 것. 둘째, 더욱 인간미 넘치는 사회를 만든다는 것. 셋째, 악용될 수 있다는 두려움. 넷째, 테크놀로지와 인간의 분리가 더 이상 어렵다는 것 등이다.

무심코 지나치기 쉬운 광고. 그 속에서 테크놀로지의 발달을 바라보는 인간의 시각을 훔쳐볼 수 있었다. 테크놀로지를 개발하고 다시 그 테크놀로지에 영향을 받는 인간. 테크놀로지가 더욱 발달한 미래에는 어떤 광고가 나오게 될지 궁금해진다.

2. 광고의 누벨 바그

– 광고의 예술화와 상업주의 신화

1950년대 프랑스 영화 비평지 『카이에 뒤 시네마(Cahier du Cinema)』에서 활동하던 평론가들–프랑수아 트뤼포, 에릭 로메르, 장 뤽 고다르, 앙드레 바쟁 등–은 당시 프랑스 영화의 진부함에 반기를 들고 새로운 영화의 필요성을 역설한다. 새로움과 혁신으로 가

득 찬 비평가들의 정신은 곧 영화 제작으로 이어졌다. 이것이 1960
년대 프랑스 영화계에 일대 혁명을 몰고 온 누벨 바그(Nouvelle
Vague), 즉 새로운 물결이다.

누벨 바그란 워낙 폭넓은 경향을 가졌기 때문에 한 가지 개념으로
정의하기는 어렵지만 작가주의(auteur theory)를 빼놓고는 절대로 누
벨 바그를 논할 수 없다. 앞서 소개한 『카이에 뒤 시네마』에서 비평
가로 활동했던 누벨 바그의 기수들은 무엇보다 예술로서의 영화의
가능성과 가치를 확신했다. 그들은 영화가 단순한 오락물이 아니라
문학, 미술, 음악과 같은 예술 장르라는 것을 보여주려 했다. 누벨
바그 영화를 보면 치밀한 인물의 심리 분석이 이루어지고 철학, 문
학, 미술 등 감독의 풍부한 예술과 인문학적 소양이 도입된 것을 발
견할 수 있다. 에릭 로메르는 〈모드 집에서의 하룻밤〉(Ma Nuit Chez
Maud, 1959)에서 철학적인 주제를 영화에 접목시켰으며 한 편의 문
학 작품을 읽는 것 같은 착각마저 드는 문학적인 시나리오를 썼다.

로메르는 영화에서 문학적 성향을 가장 짙게 보여주며 지식층을
겨냥한 지적이고 고급 취향의 작품을 제작해 온 누벨 바그 감독이다.

마을 학교 교장 헬렌을 짝사랑하는 정육점 주인. 그러나 정육점
주인은 헬렌이 마음을 열어주지 않자 마을 여자들을 잔인한 방법으
로 연쇄 살인한다. 클로드 샤브롤의 〈정육점 주인〉(Le Boucher,
1969)은 심리 분석의 정수를 보여주는 영화다.

또한 장 뤽 고다르의 영화에는 마르크스주의와 숱한 프랑스 문학과
철학적 지식이 용해되어 있다. 좌파적 성향을 가졌던 고다르는 1968
년 이후 본격적으로 마오쩌둥주의를 선언했고 자본주의적인 영화 제
작과 배급 방식을 전면 거부하며 '정치적 영화 만들기'에 몰입했다.

이 시기에 제작된 영화에는 〈즐거운 지식〉(1968), 〈만사형통〉(1972)
등이 있다.

사실 누벨 바그 이전의 영화에서 대부분의 감독의 역할은 거의 카
메라 위치를 정하는 엔지니어 수준에 불과했다고 해도 과언이 아니다.
그러나 사색과 철학, 문학성, 심리 분석 등 형이상학적인 영화를 만드

6-15. 〈앱솔루트 아트〉 시리즈

는 데 있어 감독의 역할은 그 어느 때보다 부각되었다. 그로 인해 감독에게는 창의력과 미적 감각, 해박한 지식, 개성 등 다양한 자질이 요구되었다.

결국 영화계를 강타했던 이 작가주의는 영화의 미학적 효과의 지평을 넓히는 데 공헌했다. 이러한 맥락에서 새로운 가치에 대한 열망으로 가득 차 있었던 누벨 바그 감독들은 영화를 가장 영향력 있는 동시대 예술로 승화시킨 주역이었다고 할 수 있다.

누벨 바그의 작가주의는 오늘날 일부 광고에서도 발견된다. 상품이나 기업 홍보 이상을 보여주는 광고, 뭔가를 생각하고 느끼게 만드는 광고, 예술 작품이라고 부를 수 있을 만큼 관객에게 감동과 전율을 주는 광고가 그것이다.

앱솔루트 보드카는 1985년부터 〈앱솔루트 아트(Absolut Art)〉 시리즈를 전개해 오고 있다. 이 캠페인에는 앤디 워홀, 케이스 헤어링, 케니 샤프, 르로이 네이만을 비롯해 백남준(2000)과 로스 브레크너(1998) 등 400여 명의 아티스트들이 참여해 앱솔루트 보드카의 병과 제품에 대한 예술적 해석과 비전을 제시했다. 〈앱솔루트 아트 시리즈〉는 화가, 설치 미술가, 사진 작가, 디자이너, 조각가 등 다양한 아티스트들의 예술적 영감을 앱솔루트 보드카라는 브랜드에 투영해 펼쳐 나간다. 이 캠페인을 통해 앱솔루트 제품의 예술 지향성을 엿볼 수 있다. 이런 점에서 〈앱솔루트 아트〉 시리즈는 광고와 예술의 결합이라는 컨셉을 가장 명확하게 보여주는 예라 하겠다. 그림 6-15

사회 비판 정신을 담은 광고 역시 광고의 가치를 격상시키는 데 큰 공을 세웠다고 평가할 수 있다. 청바지 브랜드 디젤은 형식에 있어 광고 자체를 부인하고 사회 비판 정신을 부여함으로써 광고를 제품 홍보의 노예로 전락시키지 않는 데 성공한다. 오랫동안 디젤 캠페인을 맡아온 스웨덴의

파라디젯 대행사의 요아킴 요나슨(Joakim Jonason) 감독은 "현대인은 소비자의 눈을 기만하는 과장 광고의 홍수 속에 살고 있다. 그러나 디젤 광고는 소비자 편에 선 광고를 지향한다. 따라서 디젤 광고는 기본적으로 안티광고와 안티제도를 기본으로 하고 있다."고 말한 바 있다.

상품 찬양에만 바쁜 기존 광고에 대한 비판 정신은 사회 비판으로 확대된다. 디젤은 탐욕스러운 자본주의, 기존 세대의 편견, 미국식 영웅주의, 직장 내 성희롱, 인종 차별, 미디어의 역기능과 같은 광범위한 사회 현상을 비판적인 시각으로 바라보는 광고를 제작했다.

쇼핑하기 위해 일하는 소비 사회를 풍자한 〈Work Hard〉 광고 시리즈.

"오늘날 우리는 술을 마시기 위해 열심히 일한다", "오늘날 우리는 쇼핑을 하기 위해 열심히 일한다"는 문구는 소비 사회의 구조에 대한 신랄한 비난이 아니고 무엇인가. 그림 6-16

6-16. (왼쪽) 디젤 〈워크 하드〉

6-17. (오른쪽 위) 디젤 〈해피 홀리데이〉

6-18. (오른쪽 아래) 디젤 〈다크〉

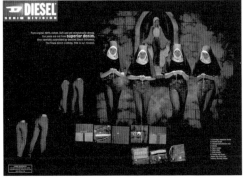

"Happy Christmas and a Happy New Year. The Magic Words that Open Your Wallet. (즐거운 성탄과 행복한 신년. 이 말은 당신의 지갑을 여는 마력을 가지고 있다.)"

여기서는 생활 곳곳에 소비 조장을 위한 보이지 않는 덫을 뿌려놓은 자본주의 사회를 비꼬고 있는 것을 알 수 있다. 그림 6-17

청바지를 입은 수녀들을 통해 순결과 처녀성을 강조하며 여성의 자유를 억압하는 사회 인식에 돌을 던진다. 그림 6-18

컨트리 록 가수 조안나가 임산부를 폭행했다는 신문 기사가 보인다. 이는 물론 디젤이 꾸며낸 가상의 스토리다. 이야기의 전말은 이렇다.

조안나는 디젤 청바지를 입고 나이트클럽에 입장하려다 복장이 불량하다는 이유로 경비원에게 저지당한다. 경비원이 그녀를 밀치는 바람에 뒤에 서 있던 여자를 치게 된다. 이를 본 주변 사람들은 모두들 웅성거리며 조안나를 범죄인 취급한다. 이때 한 방송국에서 나와 "미모의 컨트리 가수 조안나가 나이트클럽에서 폭행을 저질렀습니다."라고 보도한다.

과장된 상황 설정이지만 디젤은 여기서 언론의 어두운 면을 꼬집었다. 독자들을 유혹하기 위해 가십을 만들어내고 특종을 위해 사실

6-19. 디젤 〈리얼 매거진〉

을 왜곡하는 수많은 언론 매체들.

그런가 하면 언론의 보도라면 별다른 의심도 없이 신봉하는 우매한 독자들. 대중을 선동하고 우롱하는 언론에 대한 비판을 보여주는 광고다. 그림 6-19

디젤 광고에 박혀 있는 이러한 문제 의식은 세상에는 자본주의를 옹호하는 데만 여념이 없는 속없는 광고인만 존재하는 게 아니라 의식을 가진 광고인도 있다는 것을 보여주는 일종의 작가 정신에서 우러나온 것이다.

혹시 광고를 보고 훌륭한 예술 작품을 접했을 때처럼 전율하거나 진한 감동을 느껴본 적이 있는가. 개인적으론 영국의 일간지 『인디펜던트(The Independent)』의 〈찬가(Litany)〉, 기네스의 〈파도타기(Surfer)〉, 〈드리머(Dreamer)〉를 보고 나면 이상한 전율을 느끼곤 한다. 중도 좌파 성향의 『인디펜던트』지는 〈말하지 마〉 〈밤에 걷지 마〉 〈울지 마〉 〈죽이지 마〉 등 처음부터 끝까지 '~하지 마'를 되풀이하며 보수층을 비아냥거린다. 그림 6-20

기네스의 〈파도타기〉는 격렬한 윈드서핑을 하고 난 뒤 타는 갈증 속에 마시고 싶어지는 기네스 맛을 뛰어난 영상 효과를 통해 절묘하게 표현했다. 그림 6-21

6-20. 『인디펜던트』〈찬가〉

〈드리머〉는 다람쥐 쳇바퀴 도는 듯한 애주가의 삶을 초현실적으로

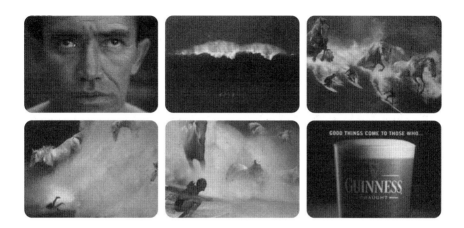

6-21. 기네스 〈파
도타기〉

보여준다. 그림 6-22

 이들 광고가 왜 전율케 하는지를 논리적인 언어로 설명하기는 어렵다. 다만 좋은 영화나 소설책, 그림을 감상했을 때처럼 정신을 압도하는 그 무언가가 있다고 해야겠다. 순간적으로 진행되는 광고가 전달하는 가볍지 않은 그 무엇 말이다.

 누벨 바그 영화에서 감독의 역할이 중요하듯 광고에서도 제작자의 독창성과 안목이 빛을 발하는 예가 많다.

 "Success, It's a Mind Game. (성공. 그것은 정신력의 싸움입니다.)"

6-22. 기네스 〈드
리머〉

 손목시계 태그호이어(Tagheuer)의 카피는 수영 경기, 장애물넘기

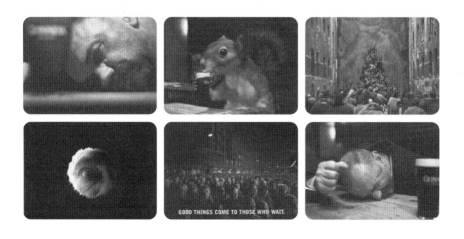

6-23. 태그호이어

등 초를 다투는 일련의 경기를 통해 물리적인 시간 개념을 넘어선 심리적 시간 개념을 느끼게 해준다. 광고를 보는 사람으로 하여금 뭔가를 생각하고 감동하게 만드는 카피의 명작이다. **그림 6-23**

종합 의류 브랜드 멀베리(Mulberry)는 영국의 전형적인 시골 풍경

6-24. 멀베리

을 소재로 한 시리즈 광고를 선보였다. 영국의 멋쟁이로 소문난 작

곡가 로비 윌리엄스(영화 〈물랑 루즈〉 음악 작곡)가 입어 더욱 유명해진 멀베리는 가장 영국적인 패션 브랜드의 하나다.

멀베리는 이 광고 시리즈를 통해 영국적 패션이라는 브랜드의 본질을 나타냄과 동시에 가장 영국적인 시골 풍경을 보여주고 있다. 가장 영국적인 패션 브랜드라는 메시지를 전통적인 영국 지방의 풍경과 연결시킨 것에서 광고를 기획한 사람의 섬세한 안목이 돋보인다. 그림 6-24

누벨 바그를 특징짓는 또 하나의 요소는 전통성의 거부다. 전통성의 거부는 이 시대 대중에게 가장 먹혀들어 가는 미학이기도 하다. 장 뤽 고다르는 영화 〈네 멋대로 해라(A Bout De Souffle)〉에서 기승전결을 무시한 구성과 전통적인 미장센 편집을 거부하고 단절기법을 사용하는 등 기존 영화의 인습을 파괴했다.

뿐만 아니라 과거 멜로 영화에서 보여준 질질 짜는 사랑 이야기도 없어졌다. 〈네 멋대로 해라〉에서 여주인공 파트리샤는 자신을 사랑하는 남자 미셸을 배신하고 그를 경찰에 신고한다.

영화 제작법에 있어서나 내용에 있어 모두 기존의 것을 타파하고 실험성을 추구했던 누벨 바그 영화는 변화된 가치관을 담는 그릇이 되었다.

6-25. 커셀과 크래머 〈샴푸〉

광고를 제작하는 카피라이터나 아트 디자이너, 감독 등의 개성이 뚜렷이 반영된 작품들이 있다. 네덜란드의 괴짜 광고인 커셀과 크래머(Kessels&Kramer).

그들은 인터뷰에서 "우리는 지구상의 대부분 사람들은 광고를 죽이길 희망한다는 확신에서 광고를 믿는다."며 상업적인 광고를 시양한다고 주장했다.

광고 산업에 대한 자각과 비판은 광고의 질을 높였을 뿐 아니라 장르로서의 영역을 대중 예술로 확대시켰다.

커셀과 크래머가 만든 광고는 기괴하고

6-26. 커셀과 크
래머 〈슈발루〉

파격적인 스타일이 두드러진다.

샴푸 광고에 몸통은 없고 머리만 잘려진 소녀를 보여준다든가 슈
발루(Shoebaloo) 구두 광고에는 한쪽 다리가 절단된 모델들을 선보
인다. 그림 6-25, 26

미니멀리즘(minimalism) 기법으로 표현된 이 광고들은 강렬한 이
미지를 남긴다.

전통적인 광고 형식을 거부한 국내 광고의 예로는 TTL과 2%를
들 수 있다. 이들 광고를 보면 광고가 이제 끊임없이 새로운 가치관
을 쏟아내는 실험의 장이 된 느낌이다. 한 편의 영화를 보는 것 같은
혹은 팝 아트를 보는 듯한 느낌을 주는 광고들이다.

전지현과 조인성이 출연한 2% 광고를 보자. 그림 6-27

취업에 성공한 여자와 취업하지 못한 그녀의 남자 친구 사이의 생
각의 차이가 빚는 갈등을 보여준다. 다른 남자를 만나면서 자신에게
거짓말을 한 전지현에게 조인성은 "정말 이럴래?"라며 화를 낸다.
이에 전지현은 "정신 똑바로 차려. 사랑이 밥 먹여주니?"라며 맞받
아친다.

이렇게 다투는 두 남녀에게서 서정적인 사랑은 발견할 수 없다.
이 광고는 신세대가 느끼는 진솔한 사랑의 감정을 담은 것이다.

형식에 있어서도 실험적이다. 광고는 광고에서 미처 다 보여주지

못한 이야기를 인터넷 동영상(이프로카페.com)으로 보여주며 네티즌
으로부터 인터넷상에서 광고에 대한 의견을 듣는 인터랙티브 방식을
택했다.

　이 밖에 영화 예고편 형식으로 진행된 〈우린 미쳤어〉 시리즈도 형
식에 있어 매우 파격적인 시도로 평가받는다.

　정우성과 전지현이 출연한 CF에서는 사랑하는 이들의 심리적 갈
등을 파헤친다. 경찰 학교 동기생인 정우성과 전지현. 정우성은 사
랑했던 남자의 결혼식을 엉망으로 만들어놓고 떠나던 전지현의 모습
을 보고 첫눈에 반한다. 하지만 전지현은 사랑에 대한 깊은 상처로
정우성의 사랑을 받아들이지 못한다. 몇 년 후 전지현은 형사인 정
우성에게 쫓기는 관계가 되지만 서로에 대한 사랑의 감정은 아직 남
아 있다. 사랑을 갈구하면서도 한편으로는 이를 외면하려는 복잡한
감정이 이 광고의 주제다.

　SK텔레콤의 TTL 광고 역시 기존 광고 형식을 무시하고 파격적인 스

6-27. 2%

타일을 제시하며 세간에 많은 화제를 뿌렸다. TTL이 20대를 위한 서비스인 만큼 새롭고 혁신적인 형식으로 구태의연한 광고에 반기를 들고 도발적이고 이해하기 어려운 20대의 감성을 대변하고 있다. 그림 6-28

현대카드에서 선보인 '미니M 카드' 광고. 야외 카페에서 한 남자가 다리를 꼬고 앉아 책을 읽고 있다. 그런데 자세히 보니 그 남자는 미니스커트를 입고 있다. 미니스커트를 입은 것은 그 남자뿐만이 아니다. 근엄하게 생긴 경찰도, 고급 승용차에서 내리는 비즈니스맨도, 길거리에서 랩송을 흥얼거리는 젊은이들도, 농구하는 남자들도 모두 미니스커트를 입고 있다. 카드 광고에서 이처럼 의도를 파악하기 힘든 키치 스타일을 보여주는 경우는 매우 이례적으로 꼽힌다. 그림 6-29

이렇듯 파격적이고 실험적인 광고는 식상해진 대중에게 신선한 반응을 얻는다. 이 광고를 본 관객은 엽기적인 팝 아트를 연상하지 않을까.

이처럼 광고에서 발견되는 새로운 물결은 광고가 동시대 대중이 공감하는 예술 혹은 대중 문화로 자리매김했다는 것을 반증한다.

움베르토 에코는 "예술이란 미학적 효과를 산출하는 것"이라고 정의했다.

많은 사람들이 아름답다고 느끼는 것, 전율케 하는 것은 예술이다.

그런데 루이 알튀세(Louis Althusser)는 예술은 특정 의식을 대변하는 이데올로기며 현실을 미화시키고 망상을 낳는다고 했다.

광고라는 예술이 대변하는 자본주의 이데올로기는 어떤 망상을 낳는가?

6-28. (왼쪽 페이
지) TTL

6-29. 현대 M카드

장 보드리야르는 예술이란 가장 저항하기 힘든 형태의 프로파간
다(propaganda)라고 역설한 바 있다. 광고가 미화시키고 정당화하는
자본주의 이데올로기에 대해 더 이상 비판할 능력을 잃어가고 있는
것은 아닐까.

1. 세계화와 로컬화
— 폭스 스포츠, 정을 소재로 한 우리 광고

세계화(Globalization)는 각 국가 경제가 하나의 경제 체계로 통합되는 것을 뜻한다. 세계화로 인해 세계는 서로 긴밀한 관계를 맺는 운명 공동체가 되고 있으며 경제를 비롯해 문화 및 인적 교류에 국경이 없는 시대를 살고 있다. 이러한 과정에서 세계 경제의 패권을 장악하고 있는 미국식 체제에 세계가 통합되고 있다는 염려를 낳고 있다. 세계 시장을 잠식하려는 미국의 자본주의와 세계 문화를 미국식으로 동질화하려는 문화적 획일주의를 가리켜 맥도날드화라는 표현을 쓴다. 한편에서는 미국 문명이 지구촌 지배를 강화하는 세계화가 계속되는 가운데 다른 한편에서는 인류 문화가 획일화되는 것에 대한 반감으로 지역 문화의 정체성을 잃지 않으려는 움직임도 세계 곳곳에서 일어나고 있다. 프랑스의 문명 비평가 기 소르망은 미래에는 미국식의 획일화된 문화와 지역 문화가 공존할 것이라고 전망했다. 과연 지역적 특성과 세계의 규범이 조화를 이룬 글로컬리즘(Glocalism)이 실현될 수 있을지 세계

7-1. 초코파이

의 관심이 집중되고 있다.

　물론 세계화 시대에는 전세계 어느 나라에서나 공감할 수 있는 글로벌 코드를 사용한 광고가 환영받을 것이다. 그러나 동시에 지역 특유의 문화와 정서를 소구한 광고들도 영향력을 발휘할 것이라고 믿는다. 혹자는 해외에서 보고 쉽게 이해할 수 없는 우리만의 문화와 정서를 담은 광고는 세계화 시대에 적절하지 못하다고 비난하기도 한다. 초코파이 〈정(情)〉 캠페인을 떠올려보자. 만약 북부 유럽 사람들이나 미국인들이 이 광고를 보면 우리나라 사람들만큼 공감할 수 있을까. 그림 7-1

7-2. 농림부 〈러브 미〉

　혹은 농림부의 〈러브 미(米)〉 캠페인을 예로 들어보자. 조상 대대로 쌀을 주식으로 삼아온 우리 민족에게 쌀은 날마다 먹는 곡식 이상의 의미를 가지고 있다. 그것은 우리 민족의 자존심이며 가난했던 지난날의 기억이기도 하다. 그뿐 아니라 인정과 인심이 깃든 것이기도 하다. 그런데 러브 미 캠페인에서 사용되는 "밥 먹었니?"라는 문구를 본 외국인들이 얼마큼 거기에 함축된 의미를 이해할까. 그림 7-2

　음식과 풋풋한 가족애를 연결시켜 장기 캠페인을 펼

7-3. 제일제당 다시
다 〈고향의 맛〉

처온 제일제당의 '다시다' 광고 역시 우리 정서와 문화를 바탕으로
했기에 오랫동안 사랑받을 수 있지 않았나 싶다. **그림 7-3~4**

하지만 외국인들이 공감하지 못하는 광고라고 해서 지양되어야
한다고 생각하는 것은 잘못된 접근이라고 본다. 위에서 예로 든 두
편의 광고 캠페인은 모두 한국인이라면 100% 공감할 수 있는 지역
코드를 갖춘 훌륭한 작품이다.

외국의 경우도 마찬가지다. 우리가 모든 해외 광고를 항상 이해하

7-4. 제일제당 다
시다 〈시집가는 딸〉

고 공감할 수 있는 것은 아니다. 특정 지역의 역사와 사회, 정서에 대한 배경이 없으면 왜 저런 광고를 하는지 고개가 갸우뚱해지는 것들이 무수히 많다.

7-5. 폭스 스포츠

사실 광고가 세계화의 물결을 어느 정도 반영한다 해도 광고는 어쩔 수 없이 지역 시장을 겨냥해 제작될 수밖에 없다. 코카콜라나 리바이스, 나이키, IBM 등 인터내셔널 브랜드의 광고 런칭을 봐도 그렇다. 본사에서 광고에 대한 기본 가이드라인과 컨셉은 주어지지만 반드시 로컬 시장에서 그 지역의 정서와 언어에 맞는지 적절성 여부를 판단하고 그에 알맞게 변형해 런칭되고 있다. 또 이들 브랜드 중에는 아예 로컬 시장에서 새롭게 제작해 런칭하는 경우도 많다. 이는 세계화라는 대세 속에서도 바벨탑이 존재한다는 대표적인 증거다.

광고 전문지 『샷(Shot)』은 칸 광고제에서 수상한 작품들에 대해 프랑스, 미국, 영국, 호주, 이태리, 스웨덴 등 세계 여러 나라의 광고 전문가들에게 1~5까지 선호도를 조사한 적이 있었다. 이들의 선호도는 자신들이 가진 문화와 사회적 배경에 따라 다르게 나타났다.

한 예로 미국의 광고인은 2002년 칸 광고제 수상작인 폭스 스포츠(Fox Sports) NBA를 선호도 3위로 뽑았다. 광고는 장난기 넘치는 두 명의 백인 소년들이 나와 아주 이상한 방법으로 NBA에서 유명 흑인 선수들을 제치고 우승한다는 애기를 그렸다. **그림 7-5**

이 광고를 선택한 미국 광고인은 백인들의 흑인 판타지에 공감을 느낀다고 했다. 자신이 어린 시절을 보낸 뉴욕의 브루클린(흑인이 많이 사는 뉴욕의 한 지역)에서 흔히 겪었던 일이기 때문이라고 덧붙이면서. 농구에서만큼은 백인들이 흑인 선수들의 기량을 따라 잡

지 못한다. 그런데 광고에서는 이런 백인들의 열등감을 아주 유쾌하고 엉뚱한 방법으로 해소시켜 주고 있다.

이렇듯 특정 지역에서 혹은 특정 문화적 배경을 가진 사람들이 특정 광고에 대한 더 높은 공감과 선호도를 보이는 것은 지극히 당연한 이치다. 그리고 이러한 광고 현상을 통해 세계화 속에서도 쉽게 시들지 않을 지역 문화에 대해 생각해 볼 수 있다.

독특한 지역 문화를 배경으로 하는 몇 편의 광고를 살펴보자.

2. 프로방스의 드라마가 펼쳐지는 스텔라 아르투와 광고

벨기에산 맥주 스텔라 아르투와(Stella Artois)는 2001년과 2002년 칸 광고제 TV 부문 금상을 비롯해서 1997년도, 그리고 1999년 칸 광고제에서도 금상을 수상한 바 있는 성공적인 캠페인이다. 광고 대행사 로웨 린타스(Lowe Lintas) 런던이 1990년대 초반부터 일관된 테마를 사용해 온 스텔라 TV-CM 캠페인의 성공 비결은 무엇일까?

생명의 은인에게도 주기 아까운 스텔라 맥주.

먼저 2001년 칸 광고제 금상 수상작인 〈돌아온 영웅〉편을 보자.

전쟁에서 부상당한 아들이 친구 앙리의 도움을 받으며 집으로 돌아온다. 마을 사람들은 기쁨에 넘쳐 아들의 귀환을 알리고 아버지와 아들은 감격의 상봉을 한다. 아버지가 운영하는 바(Bar)로 들어온 아들과 아들의 생명을 구해준 앙리와 이를 축하하러 몰려든 마을 사람들. 아들은 전쟁터에서의 위험했던 순간순간을 묘사하여 듣는 이의 가슴을 조이게 만들며 죽음에 직면한 자신을 구해준 친구 앙리의 이야기로 사람들을 감동시킨다. 아들의 생명을 구해준 친구에게 아버지는 목이 메이게 고맙다고 인사하며, "고맙소 젊은이. 자네는 영웅

이네 그려."라고 말한다. 그러면서 "자! 와인으로 축배를 들까?" 하

고 먼저 아들에게 와인을 부어주니, 아들이 하는 말, "아빠, 나 스텔라 맥주로 주면 안 돼?" 그러자 놀란 아버지의 표정과 사람들의 웅성거리는 소리가 들린다. 마지못해 아버지는 스텔라 맥주 한 잔을 아들에게 가득 부어준다. 이번에는 앙리에게 와인을 따라주자 역시 "저도 스텔라 아르투와로 주세요."라고 한다. 아버지는 술이 나오는 호스를 발로 막은 채 능청스럽게도 "더 이상은 없네요. 미안합니다."라고 둘러대고는 그에겐 대신 와인을 따라준다. 아들의 목숨을 구해준 은인에게도 스텔라 한 잔을 공짜로 주지 않는다는 내용이다. 마지막 장면에서, "자, 모두 건배를." 소리칠 때 스텔라를 얻지 못한 친구 앙리의 표정은 씁쓸한 실망과 스텔라를 마시고 싶은 간절함을 절묘하게 보여준다. 그림 7-6

프로방스(Provence)를 배경으로 하는 이 광고 캠페인에서 더욱 주목할 것은 남프랑스 특유의 유머와 실제 농부들의 의상과 실감나는 배우들의 연기 그리고 변함없이 사용되는 테마 음악이 작품의 완성도를 높여주었다는 점이다.

1) 프로방스를 배경으로 한 캠페인

스텔라 맥주 캠페인의 배경이 되는 것은 1986년 제작된 영화 〈장 드 플로레트(Jean De Florette)〉다. 프랑스의 국민 배우 제라르 드빠르니우(Gerard Depardieu)가 주연한 이 영화의 줄거리는 아름다운 프로방스 지방에서 땅의 유산을 놓고 벌어지는 농부들의 삶과 배신이다. 이 작품은 프랑스뿐만 아니라 뜻밖에 국제 시장에서도 대성공을 거두었는데 이는 전통적인 농부들의 삶과 정서, 그리고 풍부하고 아름다운 프

로방스의 정취가 관객에게 어필한 것으로 보인다. 그래서 〈장 드 플로레트〉는 프로방스와 남 프랑스 농부의 이미지를 연상시키는 대명사가 되었다. 그림 7-7

이 영화에 나오는 음악은 베르디의 오페라 〈운명의 힘(La Forza del Destino)〉의 서곡이다. 끝없이 펼쳐지는 프로방스의 자연과 은은히 가슴을 파고드는 〈운명의 힘〉 서곡을 듣고 있노라면, 언제라도 〈장 드 플로레트〉의 드라마가 마음속에 그려지곤 한다.

여기서 잠깐 프랑스 남부, 그 중에서도 프로방스 지방을 좀더 자세히 살펴보자. 프랑스

7-7. 〈장 드 플로레트〉

는 미국에 이은 세계 제2의 농업 생산국이다. 프랑스의 농산물이 생산되는 프로방스를 비롯한 남부 지방에는 강렬한 태양과 유희와 풍류를 즐기는 지중해의 정서, 풍부한 자연, 올리브 기름에 튀긴 빵과 허브, 각 지방산 와인 등 다양한 음식과 와인, 전원과 농부,

7-8. 고흐의 〈삼나무가 있는 보리밭〉

여유 있는 삶이 있다. 특히 프로방스 지방의 아름다움은 인상파 화가들에게도 깊은 영감을 주었을 정도다. 고흐가 〈해바라기〉, 〈황색의 집〉, 〈아를의 공원〉 등 전성기의 작품을 남긴 것도 프로방스였다. 또한 세잔은 프로방스 출신의 화가로 세인트 빅트와르 산, 마르세유 항구 등 이 지방의 자연은 끊임없이 그의 그림에 소재가 되었다. **그림 7-8**

물론 광고의 내용은 영화와는 아무런 상관이 없다. 다만 프로방스를 배경으로 한 드라마, 농부들의 의상, 농부의 삶, 테마 음악(〈운명의 힘〉 서곡) 등 영화의 스타일을 패러디한 것이다. 따라서 이야기는 매번 조금씩 다르지만 스텔라 아르투와 캠페인을 보면 많은 사람들은 프로방스의 이미지를 떠올리게 된다.

페스트 균이 마을 전체를 죽음의 공포로 몰아가고 있는 중세의 남프랑스. 밭을 갈던 한 여자가 쓰러진다. 죽어가는 환자들을 치료하기 위해 의사가 달려온다. 치료를 마치고 바에 들른 의사에게 마을 사람들은 "당신도 전염되었으니 여기서 당장 나가라."며 총을 들이댄다. 이때 바에 있던 마을 신부님이 "이 사람은 전염되지 않았다."며 스텔라 아르투와 맥주 한 잔을 가져오라고 시킨다. 의사가 먼저 한 모금을 들이킨다. 옆에 있던 신부님도 잔을 뺏어 한 모금 마신다. 불안에 떨던 마을 사람들은 스텔라 맥주를 마시고

7-9. 스텔라 아르투와 〈페스트〉

7-10. 스텔라 아르투와 〈임종〉

싫어 모두 한 모금씩 맥주를 마신다. 신부님이 전염된 듯 먼저 기침을 한다. 그리고 잔을 돌려 마신 마을 사람들 모두 기침을 한다. 2002년 칸 광고제 수상작이다. 그림 7-9

임종을 맞이한 아버지와 이를 지켜보며 슬퍼하는 아들. 아버지는 마지막 세 가지 소원을 말한다. 첫 번째 소원은 아름다운 꽃을 갖는 것. 그래서 아들은 들판으로 나가 아름다운 꽃을 꺾어온다. 두 번째는 꿀을 먹는 것. 아들은 벌에 쏘여가며 진짜 꿀을 가져온다. 그리고 세 번째로 스텔라 맥주를 마시고 싶다고 애원한다. 아버지의 마지막 소원을 들어주기 위해 스텔라 맥주를 산 아들은 돌아오는 길에 스텔라 맥주의 유혹을 이기지 못하고 조금씩 조금씩 다 마셔버린다. 1999년 칸 광고제 그랑프리 수상작이다. 그림 7-10

밑창이 찢어진 낡은 구두를 신고 가던 나이 든 노모가 상점의 쇼윈도 앞에서 빨간 구두를 보며 머뭇거린다. 이를 지켜본 아들은 어머니에게 그 빨간 구두를 사주기 위해 각종 허드렛일을 하며 푼돈을 모은다. 이렇게 해서 모은 돈으로 어머니가 새로 사고 싶어하던 그 구두를 산다. 그러나 목을 축이려고 바에 들른 아들은 그만 스텔라의 유혹을 받고 열심히 일해서 번 돈으로 겨우 마련한 구두를 스텔라 한 잔과 바꾼다. 1997년 깐느 금상을 수상했던 〈새 구두〉편이다. 그림 7-11

한 농부가 가마에 꽃을 한가득 싣고 길을 가다가 맥줏집에 들른다. 돈이 없는 농부는 자신이 싣고 가던 가마의 꽃 전부를 스텔라 한 잔과 바꾼다. 빨간 꽃으로 가득 채워진 바. 영화에서도 이와 똑같은 장면을 볼 수 있다. 1992년 칸 광고제 금상 수상작이다. 그림 7-12

광고의 마지막엔 "Stella Artois. Reassuringly Expensive. (스텔

7-11. 스텔라 아르투와 〈새 구두〉

7-12. 스텔라 아르투와 〈농부〉

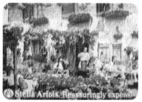

라 아르투와. 비싸다는 것을 다시 한 번 확인시켜 드립니다.)"라는 카피가 변함없이 사용됨으로써 제품 컨셉을 명확히 알려주는 역할을 하고 있다.

몇 편의 캠페인을 살펴보면서 왜 이 광고를 제작한 로웨 린타스 런던은 스텔라 시리즈의 모델로 프로방스를 배경으로 한 영화 〈장 드 플로레트〉를 선택했을까 하는 의문이 든다. 전통적으로 농촌 사회인 프랑스 남부 사람들은 자기 지방의 문화를 고수하는 보수적인 성향을 지녔고 그들의 문화에는 프로방스 지방의 뿌리 깊은 역사와 삶이 고스란히 배어 있다. 더구나 와인은 프로방스를 비롯해서 보르도, 브르고뉴 등 포도가 재배되는 남부 지방에서 대부분을 제조하기 때문에 지방 특유의 문화와 자부심을 상징한다. 맥주가 독일과 잉글랜드 문화를 상징하는 반면 와인은 프랑스 사회를 상징하는 대표적인 기호로 인식되고 있다. 하지만 광고를 보면 자기 고장의 문화에 대한 강한 자부심을 가진 프랑스 남부인들에게조차 스텔라 맥주는 가장 프랑스적이며 동시에 프로방스적인 와인을 제치고 항상 넘버 원의 고지를 지킨다. 결국 스텔

라 TV 캠페인은 문화적 한계를 뛰어넘은 자기 브랜드의 자신감을 나타내고 있다. 그리고 이를 위해 남프랑스의 이미지를 대표하는 영화 〈장 드 플로레트〉의 스타일을 아주 적절하게 이용하고 있는 것이라고 볼 수 있다.

3. 영국인의 개성을 말하는 영국 항공 광고

영국 항공(British Airlines)의 기업 PR 〈외국인 조니〉는 외국인의 시각에서 바라본 영국인의 개성을 재치 있게 묘사하고 있다. 17만 명의 외국인 탑승객이 이용한다고 하는 영국 항공은 명실공히 국제적인 항공사다. 그러나 영국 국기 '유니온 잭(Union Jack)'을 변형해 만든 비행기 로고에서 짐작할 수 있듯이 영국 항공은 또한 가장 영국적인 이미지를 가진 브랜드라고 할 수 있다. 그림 7-13, 14

7-13. 영국 국기 유니온 잭

7-14. 영국 항공 로고

7-15. (오른쪽 페이지) 영국 항공

광고 대행사 사치앤사치 런던(Saatchi&Saatchi London)은 이 두 가지의 브랜드 성격을 가지고 외국인이 바라본 가장 본질적인 영국인들만의 괴짜스러운 문화를 함축적으로 그린 광고를 제작했다.

광고는 미국의 정치 풍자 작가로 유명한 P. J. 오로키(P. J. O' Rourke)가 등장해 비꼬는 어조로 이야기를 전개시킨다. 영국인들은 자신들이 영국인이라는 데 대단한 자부심을 가지고 있지만 결코 그것을 떠벌리거나 드러내 놓고 거만한 태도를 보이지는 않는다. 다만 외국인들이 영국인의 특수성과 우수성을 알아주길 바랄 뿐이다. 이런 영국인들의 특성을 살려 광고 대행사 사치

앤사치 런던(Saatchi&Saatchi London)은 영국인들의 괴상한 특성을 조롱하는 듯한 어조로 만들었다. 단편 영화 같은 60초짜리 광고를 감상해보자. **그림 7-15**

"당신들은 날 미치게 하는군.

홍차(tea)에 우유를 부어 마시는 게 국민 차(茶)라지.

연간 강수량은 보니오(프랑스 지방으로 연중 비가 내리는 곳으로 유명)보다 많지.

선탠은 옷을 입은 채로 하고.

자기 집은 성처럼 좋지만 박물관으로 변해서 더 이상 자기 집만은 아니야.

그놈의 똥개 한 마리 때문에 영국인 양반 체면에 똥칠을 하고.

크리켓이라는 경기를 발명했는데 지금까지도 다른 나라 사람들은 아무도 이 경기의 규칙을 이해하지 못하기 때문에 영국인들이 경기에서 계속 이기고 있어.

국민들에게 가장 인기 있는 요리는 카레.

전쟁터에서조차 예의를 갖춰 행동하지. (대포가 발사되고 있는 전쟁터에서 간이 화장실을 만들어 질서 정연하게 줄을 선 모습이 보인다.)

섹스는 즐기지만 남들이 눈치채지 못하게 비밀리에 하고.

하지만 행동은 똑바로 해야 해. 17만 명의 나와 같은 외국인들이 자기 나라의 항공기를 제쳐두고 당신네들 항공을 이용하기 때문이야. 그렇다고 자랑하고 다니면 안 돼. 그건 영국인답지 않으니까.

(지나는 사람과 살짝 부딪히며) 미안합니다."

뉴욕의 민주당 후보였던 윌리엄 홀스트(William Holst)의 연설문(I vow to thee my country)에서 인용

해서 쓴 일종의 영국 찬가(?)다. 실제 영국을 자주 여행하고 영국의 문화에 대한 지식이 많으며 영국 항공을 아주 많이 이용한다는 P. J. 오로키는 이 광고의 내용에 아주 흡족해했다고 한다. 그 이유는 아마도 외국인들의 눈에 비친 영국인들의 독특한 문화를 정곡을 찔러 소개했기 때문일 것이다. 내용 속에 용해된 배경을 잘 모르고 본다면, 재미를 보편적으로 공감할 수 없는 광고가 바로 영국 항공의 〈외국인 조니〉다. 그런 뜻에서 광고의 내용 속에 담겨진 의미를 하나씩 되짚어보자.

첫째, 전반적으로 흐르는 비아냥거리는 듯한 어투는 영국인 특유의 냉소주의를 말해 준다. 영어에 'tongue-in-cheek'이라는 표현이 있다. 입 속에서 혀를 뺨에 대고 안에서 밖으로 밀면 볼록하게 튀어나오는 모습에서 유래했는데, 우회적으로 혹은 빈정대며 말하는 것을 뜻한다. 직선적인 표현을 피하고 우회적으로 말하는 영국인들의 습성은 역사와 문화에서 비롯됐다. 대부분의 유럽 역사가 그렇지만 오늘날의 영국은 여러 문화와 인종이 오랫동안 투쟁을 거쳐 이루어낸 문화다. 인종과 문화적 배경이 다른 사람들이 모여 살다 보니 상대방의 속내를 잘 모르고 때문에 자기 의견을 직선적으로 표현한다는 것은 매우 위험한 일일 수밖에 없었다. 또한 다수의 서민과 소수의 상류 계급으로 이루어진 영국의 피라미드식 사회 구조도 냉소적인 정서를 낳는 데 빼놓을 수 없는 요인이 되었다. 특혜를 누리는 상류 계급에 대한 불만이 쌓인 다수의 서민들은 급진적인 반란을 꿈꾸지는 않지만 대신 특권층에 대한 반항심으로 비아냥거리며 상대편을 비웃는 매너에 익숙해져 버렸다. 영국인들이 '좋다'거나 '재미있다'고 표현한다고 액면 그대로 받아들이면 안 된다. 멋모르고 기분이 우쭐해졌다가 뒤통수 맞을지도 모르니까. 실제로는 조롱하는 말일 확률이 훨씬 높기 때문이다.

둘째, 이 나라 국민들이 가장 즐겨 마시는 홍차와 가장 즐겨 먹는 요리 카레를 살펴보면 과거 제국주의의 영향을 더듬어볼 수 있

다. 영국인들은 점심시간보다 일명 티 타임(tea time)을 더 중요시 여긴다는 말도 있을 정도로 차 한 잔의 여유를 즐긴다. 아무리 바쁜 직장인들도 오후 네 시경이면 티 타임을 갖는다. 홍차는 원래 그윽한 차(茶) 잎사귀의 향을 즐기며 마시는 것이지만, 인도에서 가져온 홍차를 영국인들은 우유와 설탕을 섞어 자기식으로 마시기 시작했다. 아침과 오후 네 시에 있는 티 타임 때는 우유를 넣은 밀크 티에 가벼운 케이크나 비스킷을 곁들여 먹는 것이 보통이다. 이런 습관은 동양인들은 물론 같은 유럽인들의 눈에도 이상하게 비쳐진다. 세계 어느 나라에서도 홍차에 우유와 설탕을 넣어 마시는 일은 찾아볼 수 없기 때문이다. 또 최근 몇 년째 영국인들이 가장 좋아하는 요리로 카레가 1위에 오르고 있다. 과거 식민지에서 건너온 음식문화가 이제는 피시앤칩스(fish&chips)처럼 그들이 애용하는 인스턴트 식품을 제치고 영국인들 입맛에 완전히 자리를 잡았다는 반증이다. 주로 중상류층에서 즐기는 스포츠인 크리켓도 해가 지지 않는 나라 대영제국 시절, 식민지에서 가져오는 풍부한 물자와 노예 덕분에 노동이 많이 필요하지 않던 영국인들이 무료함을 달래기 위해 발명한 경기라고 한다.

셋째, 연간 강수량이 보니오(프랑스의 지명으로 비가 많이 오는 곳으로 유명하다)보다 많다는 대목에서는 하루에도 비와 해가 몇 번씩 번갈아가며 나타나는 예측할 수 없이 변덕스러운 영국 날씨를 언급하고 있다. 그뿐 아니라 매년마다 바뀌는 기후는 영국에 사는 사람들에게 날씨가 연일 끊이지 않는 화제로 사람들의 입에서 오르내리는 이유를 설명하고도 남는다.

넷째, '성처럼 좋은 집이지만 박물관으로 변해서 더 이상 자기 집만은 아니라는 부분'은 과거 대영제국 시절의 영화를 그리고 과거의 영화를 잊지 못하고 살아가는 현재의 영국인들의 심리를 잘 나타낸다. 세계 곳곳에서 수집한 유물로 가득한 대영박물관을 비롯해 영국에는 박물관이 넘쳐난다. 영국인이라면 누구나 어느 정도 수집광의 면모를 지니고 있다. 그들은 광적으로 모으길 좋아하며 그래서인지

고개만 돌리면 박물관이 보일 정도다. 또 어딜 가나 골동품 상점들로 가득한데 영국인들은 새 물건보다 옛것을 더 값어치 있게 여긴다. 옛것에 대한 집착에서 영국인들의 영광스러웠던 지난날에 대한 애착도 엿볼 수 있다.

다섯째, 개를 유난히 사랑하는 영국인들은 종종 외국인들로부터 불명예스러운 비난을 면치 못한다. 심지어 영국에는 네 가지의 계급이 존재하는데, 첫째는 영국인, 둘째는 그들이 키우는 개, 셋째는 영연방 국민들, 마지막으로 동양인들이라는 농담도 생길 정도다. 사람들에게는 좀처럼 마음을 열지 않으면서도 개에 대해서만은 너무나 관대한 이해 못 할 모습 때문이다.

마지막으로 영국인의 '양반 체면 차리기'는 세계에서 가장 유명하다. 옷을 입은 채로 선탠을 하고, 전쟁 중에조차 간이 화장실을 만들어 차례를 지켜 이용할 정도로 격식을 갖추는 국민이라고 비꼬고 있다. 섹스는 즐기지만 남들이 눈치채지 못하게 한다는 대목 역시 영국인들의 유별난 특징이다. 이 점은 유시민 씨가 번역한 《제노포브스 가이드》에도 언급돼 있다.

"영국인들은 섹스를 내면의 적으로 여긴다. 이것은 17세기 청교도 혁명의 지도자 크롬웰과 그의 추종자들의 책임이라고 할 수 있을 것이다. 다른 문제들을 대할 때는 겁 없이 덤비는 영국인들이 섹스 문제만 나오면 갑자기 말문을 닫아버리고 대책 없이 더듬거린다. 영국인이라고 성욕이 없을 리는 없다. 그래서 그들은 문틈으로 남의 침실을 엿보는 일을 취미로 삼는다."

그리고 맨 마지막 커트에서 화자가 지나가는 사람과 약간 부딪힐 때 "sorry"라고 말하는 것 역시 영국인을 특징짓는 관습이다. 하루에도 수십 번씩 "미안합니다", 혹은 "실례합니다"라는 말을 쓰는 민족이 바로 영국인들이다. 버스나 지하철 등 공공 장소에서 약간이라도 몸이 닿거나 발을 밟을 시엔 반드시 미안하다는 말을 해야 하는 것이 이들의 사회 관습인데, 지나친 예의는 이런 것에 익숙하지 않은 수많은 외국인들을 오히려 불편하게 하기도 한다.

영국인은 공공(Public)과 개인(Private)의 영역을 누구보다 철저히 나눈다. 그렇다 보니 이들은 소위 프라이버시가 강하다. 그들이 생각하는 예의란 여러 사람이 공유하는 공공 장소에서 남을 배려하기 위해 지키는 수준 높은 시민의 품행을 일컫는다. 하지만 개인적인 부분에 있어서는 개성과 자유를 추구하며 외부의 규율이나 간섭을 용납하지 않으려 한다. 공공 장소에서는 이타적으로 개인 장소에서는 이기적으로 변신할 줄 아는 이중 인격자의 모습을 갖춘 국민이 영국인이라고 할 수 있다. 스코틀랜드에서 《지킬 박사와 하이드 씨》라는 소설이 나온 배경도 이러한 문화적 맥락에서 싹튼 것 같다.

여기서 묘사되는 영국인들의 개성도 재미있지만, 광고의 접근 방식 역시 우리에겐 생소하다. 자사 브랜드의 훌륭한 점(sales point)도 제시하지 않고 무엇을 광고하는지 궁금하게 한다. 또한 영국 항공기인만큼 영국의 좋은 이미지에 대한 얘기를 하는 것도 아니다. 다만 독특한 소재와 유머가 보는 사람의 흥미를 끄는 것이 전부다. 여기서 또 하나의 영국적인 면모를 만날 수가 있다. 영국의 광고 거장 데이브 트로트(Dave Trott)는 광고 전문지 『아카이브(Archive)』와의 인터뷰에서 영국의 광고에 대해 다음과 같이 말한 바 있다.

"근본적으로 영국에서는 물건을 판매한다는 것에 대해 솔직하게 나타내지 못한다. 판매에 대한 이런 시각 때문에 광고의 표현 기법에서도 교묘하고 조심스럽다. 그들의 태도에는 소비자들은 광고를 하든 안 하든 물건은 어차피 사지 않을 것이라는 것이 전제로 깔려 있다. 그러므로 '나는 팔려고 하는 게 아니라 그냥 보는 이들을 즐겁게 해주는 것이다. 그리고 맨 나중에 제품 이름이나 써넣겠다.'는 식이다. 영국 광고는 팔려고 하는 대상(object)을 보여주지 않으며 직접적인 소비자 이익(sales point)을 제시하지 않는다. 따라서 광고를 만든다기보다는 한 편의 멋진 영화를 만든다고 볼 수 있다."

실제 영국 상점에서는 손님이 먼저 점원의 도움을 요청하기 전에
는 손님에게 말을 걸지 않는다. 또 물건을 샀다고 해서 고마워한다
거나 그냥 둘러보기만 하고 사지 않았다고 싫어하는 내색도 거의 하
지 않는다. 그러한 특성이 광고에도 나타나는 것이다.

영국 항공(British Airlines)의 〈외국인 조니〉편은 철저히 영국적인
문화 코드를 사용했다. 그러나 이 광고 역시 세계 유수의 광고제인
칸과 클리오에서 각각 은상과 금상을 수상함으로써 지역 문화를 소
구한 광고도 세계적으로 호소할 수 있음을 시사하고 있다.

4. 도회적 서정이 느껴지는 홍콩 광고

"누나와 나 사이엔 늘 보이지 않는 앙금이 존재한다.

우린 한 번도 친한 적이 없었다.

누나는 내가 하는 일마다 못마땅해하고 잔소리를 퍼붓고 심지어 때리
기도 한다. 그래서 항상 누나를 멀리했고, 사람들에게 그녀가 나쁘다는
것을 언젠가 밝혀내고 싶었다.

죽을 때까지 누나를 미워할 거라고 다짐했었지만 누나가 나를 위해 눈물
흘리는 것을 본 그날 모든 것이 달라졌다. 그리고 그때 이 세상에서 나를
진심으로 염려해 주는 사람이 있다는 걸 깨달았다. 그 순간을 자세히 보지
못했더라면 지금도 누나를 미워하고 있었을지 모른다.

자세히 바라보세요. 더욱 아름다운 세상을 보실 수 있습니다." **그림 7-16**

오길비앤매더(Ogilvy&Mather) 홍콩이 제작한 88 안경의 〈남매〉편
이다. 남동생을 진심으로 사랑하기에 그의 장래를 걱정하는 누나.
그러나 철없는 동생은 그런 누나의 행동을 자신을 이유도 없이 미워

하고 괴롭히는 심술로만 여긴다. 그래서 동생은 누나를 미워하고 멀리한다. 그런데 사각모를 쓰고 대학을 졸업하던 날, 자신을 대견한 눈으로 바라보다 눈물을 흘리는 누나를 보게 된 동생. 그 순간 동생은 누나의 잔소리가 사랑이었음을 뒤늦게 깨닫는다. 광고 영상 테이프 '샷츠(Shots)'의 영국인 앵커는 이 작품을 소개하며 "아직도 아시아 지역에선 눈시울 적시는 서정적인 광고가 공감을 받는가 보다."라고 매우 신기한 듯이 말했다.

엽기적이고 유머와 서스펜스가 넘치는 영국 광고와 비교하면 정서적으로 달라도 한참 다르다는 생각이 든다. 뿐만 아니라 같은 아시아권인 우리나라 사람이 봐도 광고치고는 너무 드라마틱하지 않은가 하는 느낌이 들 정도다. 뻔뜩이는 아이디어와 튀는 감각의 광고에 길들여진 요즘의 정서로 받아들이기엔 다소 신파 같은 면이 없지 않은 게 사실이다.

한 편의 왕가위 영화를 보는 듯한 홍콩의 광고는 비단 이 작품

만이 아니다.

우연히 만나 첫눈에 사랑에 빠진 여자. 남자의 열렬한 구혼에도 불구하고 새침데기 여자는 쉽게 마음을 주지 않는다. 끈질긴 애정 공세로 여자의 마음을 여는 데 성공하고 결혼을 약속하는 사이가 된다. 그러나 여자의 아버지는 남자의 신분이 낮다는 이유로 두 사람의 결혼을 허락하지 않는다. 사랑하는 사람과 헤어질 수 없었던 여자는 가방 하나를 들고 집을 뛰쳐나오고 장대 같은 비가 쏟아지던 날, 두 사람은 버스 정류장에서 재회한다. 그리고 그때 남자는 뜨거운 포옹과 함께 솔빌에티투스(Solvil et Titus) 시계를 선물한다. 이렇게 해서 둘은 결혼을 하고 행복한 나날을 보낸다. 하지만 둘의 행복한 시간은 남자가 교통 사고로 죽음으로써 끝이 난다. 남편을 떠나보낸 여자는 결혼 선물로 받은 시계를 보며 둘이 함께 했던 추억의 순간들을 회상한다. 그리고 광고는 "솔빌에티투스. Timeless Romance(시간을 초월한 로맨스)."라는 말과 함께 끝난다.

두 편의 광고 모두 가슴 찡한 슬픈 잔상을 남긴다. 이런 분위기는 왕가위 영화에서도 느낄 수 있다. 서구화된 중국, 도시의 외로움과 상실의 아픔 그리고 본토를 향한 그리움이 홍콩 인들의 감성을 만들었을 것이다. 1958년생인 왕가위는 중국 상해에서 태어나 다섯 살 때 홍콩으로 이주해 왔고 다시 1996년 중국 본토로 반환되는 사건을 경험한다. 그런 그의 영화에 앞서 언급한 감성들이 녹아 있다는 것은 너무나 당연한 일이다. 그의 작품 중 〈화양연화〉와 〈해피 투게더〉에서 상실의 아픔, 쓸쓸함 그리고 도회적 서정을 짙게 느낄 수 있다.

양조위와 장만옥이 주연한 〈화양연화〉는 유부남과 유부녀의 이루어질 수 없는 슬픈 사랑이야기다. 1960년대 상하이에서 이주해 온 사람들이 주로 거주하던 아파트에 같은 날 두 가정이 동시에 이사를 온다. 리첸(장만옥)의 남편은 일본 출장이 잦고, 이웃인 차우(양조위)의 부인 역시 직업상 집을 비우는 일이 많다. 이웃집 남자 차우는 아

름답지만 외로운 새댁 리첸에게 연민의 정을 느낀다. 그러던 어느 날 두 사람은 리첸의 남편과 차우의 부인이 불륜의 관계에 있다는 것을 알게 된다. 충실하지 않은 배우자이지만 차마 그 곁을 떠나지 못하는 리첸과 차우. 두 사람이 느끼는 연민의 정은 차츰 사랑으로 변한다. 그러나 숭고하고 아름다운 사랑을 나누는 이들은 남들이 그 사랑을 눈치채길 원하지 않는다. 그래서 고통을 삼키며 사랑의 감정을 영원히 가슴속에만 묻어두기로 결심한다.

차우는 크메르 왕국의 비밀로 남은 앙코르 와트를 찾아가 그곳에 사랑을 묻고 온다. 〈화양연화(化樣年華)〉란 인생에서 가장 아름답고 행복한 순간을 이른다. 이들이 사랑했던 순간들은 너무나 아름답다. 그리고 이루어질 수 없고, 영원히 침묵할 수밖에 없기에 더욱 애절하다.

〈해피 투게더〉는 아르헨티나의 수도 부에노스아이레스를 배경으로 한다. 홍콩에서 온 두 남자는 부에노스아이레스의 빈민가 호텔에서 사랑을 나눈다. 이들의 사랑 역시 처음부터 이루어질 수 없는 고

7-17. 홍콩의 아름다운 야경
밤 하늘을 수놓는 마천루의 네온사인은 도회적이고 서구화된 홍콩의 모습을 나타내는 풍경이다.

독함을 내포하고 있다. 이들은 또한 낯선 곳에서 만난 이방인이다. 때문에 이들의 만남에는 서로가 안고 있는 외로움이 전제되고 있다. 서로에게 이끌려 뜨거운 사랑을 나누지만 결국 이 두 사람은 그리움을 간직한 채 서로의 곁을 떠나간다.

포스트모던의 감성이 바이러스처럼 세계 곳곳을 감염시키며 배신, 엽기, 모호함 등 사랑에 대한 정의를 새롭게 내리고 있는 요즘. 하지만 상실과 그리움을 간직한 도시 홍콩에선 아직도 애절하고 우수에 찬 드라마를 사랑하고 있다.

5. 맥도날드의 국제 결혼

오늘날엔 세계 어느 곳을 가도 맥도날드 레스토랑을 쉽게 찾을 수 있다. 규격화된 맛과 종류 그리고 동일 가격 정책을 펴는 맥도날드가 세계 곳곳에서 소비되면서 세계인의 입맛을 동질화시키고 있다는 우려마저 낳고 있다. 만약 프랑스 파리로 여행을 가서 맥도날드 체인점에 들어가면 그 안에서만큼은 파리의 독특한 문화를 도저히 느낄 수 없다. 패스트 푸드 식당인 맥도날드는 입맛뿐 아니라 서구화, 산업화, 인스턴트화 그리고 미국화라는 문화적 영향권을 형성했다. 그리고 아예 '맥도날드화(Macdonalization)'라는 미국화 또는 획일화를 뜻하는 단어가 생겨났다. 세계화 시대에 맥도날드의 영향력이 세계인의 입맛과 문화를 어디까지 동질화시킬 것인지에 관심이 모아지고 있다. 동시에 이에 대해 적지 않은 반감도 나타나고 있다. 9·11 테러는 맥도날드화에 대한 제3세계의 반감을 드러낸 가장 극단적인 사건이라고 볼 수 있다. 그렇다면 세계 문화를 동질화하려는 미국 제국주의의 상징인 맥도날드 광고는 어떤 양상

7-18. 맥도날드 〈별
순이 달순이〉

을 띠고 있을까 궁금해진다.

한국 맥도날드는 한국의 전통 문화 코드를 이용한 광고를 만들어 국내 시장에서 친근감을 높이는 데 주력하는 전략을 펼쳤다. 한국 사람이라면 누구나 어려서 들어보았을 전래 동화 《별순이와 달순이》 이야기를 패러디했다. 밤에 빅맥을 머리에 이고 산고개를 넘어가는 별순이, 달순이의 엄마 앞에 호랑이가 나타나 "빅맥 하나 주면 안 잡아먹지."라고 하자 여자는 "택도 없다."라고 말한다.

원래 이야기에서는 남의 집 일을 해준 품삯으로 떡을 받은 별순이와 달순이의 엄마가 밤길에 호랑이를 만나 "떡 하나 주면 안 잡아먹지."라고 위협받자 떡을 하나 둘씩 다 주고 나중엔 자신마저 잡혀먹는다. 만약 우리 문화를 잘 모르는 사람이 이 광고를 본다면 왜 이런 광고를 만들었는지 잘 이해가 가지 않을 것이다. 하지만 우리 고유의 음식과는 많이 다른 햄버거 광고를 서구 중심적이 아닌 우리나라의 전통적인 문화를 소재로 만들었기 때문에 국내 시장에서 맥도날드에 대한 친근감을 높일 수 있지 않았을까 하는 생각이 든다. 그림 7-18

또 한 편의 광고에서는 심청이와 심봉사 이야기를 재치 있게 패러디했다.

심청이의 손엔 단돈 500원이 있다. 그 돈으로는 아버지에게 대접할 것이 없어 슬퍼하던 심청은 맥도날드 프렌치프라이가 500원이라고 써 있는 동네 방을 본다. 얼른 그것을 사다가 아버지에게 드리니 그 맛이 일품이라 심봉사는 눈까지 뜨게 된다는 이야기다.

우리나라 사람들에게는 더 이상 설명이 필요 없는 심청이 이야기를 이용함으로써 브랜드에 대해 역시 한층 더 가까운 느낌을 심어주지 않았나 싶다. 즉 미국적인 이미지를 상징하는 맥도날드를 한국적인 이미지와 교묘하게 연결시킴으로써 다국적 브랜드의 로컬화를 시

7-19. 맥도날드 〈원
주민〉 시리즈

도한 것으로 풀이된다.

맥도날드의 이러한 노력은 비단 우리나라에서만 시도된 것은 아
니다.

기계 문명의 손길이 닿지 않은 에스키모인들도 맥도날드를 먹는
다. 같은 맥락에서 맥도날드를 먹는 아프리카 원주민들의 모습도 보
여준다. 그림 7-19

이처럼 맥도날드는 '세계인의 입맛' 이라는 컨셉을 지역 문화 코
드를 이용해 전파하고 있다. 시장과 문화의 획일주의를 상징하는

맥도날드가 광고에서는 제 모습을 아주 교묘하게 포장하고 있다. 이는 광고가 철저히 문화의 맥락에서 생존한다는 것을 반증하는 예이기도 하다. 무엇보다 맥도날드 광고가 가장 크게 시사하는 바는 글로벌 시대에도 문화의 다양성은 쉽게 사라지지 않을 것이라는 교훈이다.

그림 목록

Ⅰ. 광고와 사회

CHAPTER 05 광고 스타일이 말해 주 는 새로운 트렌드

1. 신세대와 서스펜스 광고

2. 사라져 가는 카피

3. 바람과 함께 사라진 원작

Ⅲ. 광고로 보는 세계

CHAPTER **06 광고에서 보이는 미래**

1. 테크놀로지 시대의 광고

2. 광고의 누벨바그

CHAPTER **07 지역 문화 코드를 소구
한 광고**

1. 세계화와 로컬화